에디토리얼 씽킹

최혜진 지음

TURTLENECK PRESS

Editorial
Thinking

에디토리얼 씽킹

모든 것이 다 있는 시대의
창조적 사고법

최혜진 지음

추천의 말

허민재(비애티튜드&더블디 대표, 홍익대학교 시각디자인과 교수)

『에디토리얼 씽킹』에는 저자가 삶을 통해 체화한 재치 있는 편집의 관점들이 녹아 있다. 창의적인 기획을 위한 실용적인 방법을 명확하게 제시하고 있는 이 책은 에디터뿐 아니라 디자이너, 기획자 그리고 크리에이티브한 일을 하는 모든 사람들의 필독서다. 브랜드 디자이너로서 이 책을 추천한다면, 여러 복잡한 콘텐츠로부터 하나의 차별화된 크리에이티브 컨셉을 도출할 때 특히 유용하다. 비애티튜드 매거진에 연재하며 수많은 창작자에게 격한 공감을 불러온 저자의 글이 이 세상에 더 큰 임팩트를 만들길 기대한다.

한명수(우아한형제들(배민) CCO)

에 에디팅은 종합적이고 메타적인 사고행위다, 라고 쓰여 있다.

디 디자이너인 나한테도 해당된다. 아니다. 모든 창작자에게 다 필요하다.

토 토마토 기러기 별똥별 뭐든 재료로 쓸 수 있다는데

리 리듬이 만들어지는 흐름의 순간을 만들려면 관점을 드러내야 한다고 하는데

얼 얼버무리지 말고

씽 씽킹을 해보세요. 재료들 앞에서 의견과 입장을 견주는 생각을 해보라고요.

킹 킹받지 말고요.

(두통이 싹 가셔 살 것 같다는 눈빛으로) 책 다 읽었더니 머리에 악보가 여러 개 생기면서 추천사 아니고 추천시詩가 써진다. 웬일이니.

우연히 연재한 글을 읽고는 흠뻑 빠져들어 작가의 나머지 글들을 좌르르 다 삼켜버린 날이 있었다. (시간가는 줄 몰랐음.) 나 혼자 향유하기엔 너무 아까워 일터 크리에이터 후배들(뭔가 일이 잘 안풀려 낑낑대는 누구누구)에게 링크를 주섬주섬 건네주며 "힘내요~! 뭔가 머릿속 정리가 되면서 길을 열어줄 수도~"멘트와 함께 공유했었다. 어땠냐고 나중에 물었더니 큰 도움이 되었다고들 하는데 행복했다. 내 글도 아닌데 괜히 우쭐한 그 기분. 이번에 목차 가지런히 작가의 속마음과 함께 책으로 엮어 나온 것이 얼마나 반가운지 모르겠다. 책 외판원이나 할까보다.

김명수(매거진《B》대표)

책을 다 읽고 나니 이 책이 서점의 어느 코너에 놓여야 할지 (나도) 고민이다. '지혜로운 사람이 되기 위한 12가지 사고 방법'이란 부제를 달고 인문학 코너에 있어도, '얕은 정보가 흩날리는 시대에 깊이 있는 통찰을 이끌어내기'라는 타이틀과 함께 자기계발 코너에 있어도 괜찮을 것 같다. 혹은 '좋은 브랜드를 해석하기 위한 입체적인 관점들'이라는 문구와 함께 매거진《B》옆에 있어도 좋겠다. 이 책은 에디터라는 전문 분야의 이야기로 위장했지만, 더 많은 사람들이 읽어야 할 책이다. 일을 (정말) 잘하고 싶은 사람, 스스로 결정하고 일의 주인이 되고 싶은 사람들에게 추천한다.

의미의 최종 편집권이 나에게 있다는 감각. 이 감각에 100% 동의한다. 이 감각의 유의어를 (굳이) 소개하자면 '스스로 결정하고자 하는 마음', '입체적으로 문제를 바라보고, 나만의 목소리를 내고자 하는 태도', '일의 주인이 되고자 하는 의지' 정도가 아닐까. (굳이) 반대말도 떠올려보자면 '시킨 대로 하는 건데 왜', '제 생각은 왜 물으시죠' 혹은 '남 탓 시전'일지도 모르겠다. 대체로 일을 하면서 좋았던 순간은 이 감각과 함께한다. 다시 일하고 싶은 동료는 대부분 이 감각을 공유하는 사람이었다. 의미의 최종 편집권은 손쉽게 주어지지 않는다. 이 감각을 제대로 알고 싶은 동료들에게 『에디토리얼 씽킹』을 권하고 싶다.

이혜민 ('요즘 것들의 사생활' 콘텐츠 디렉터)

누구나 크리에이터인 시대. 마음만 먹으면 인스타그램이든, 유튜브든, 뉴스레터든 나만의 이야기를 콘텐츠로 발행할 수 있는 시대. 그렇다면 그만큼 다양한 이야기가 나와야 마땅하지만, 어쩐 일인지 모두가 비슷한 이야기만 하는 것 같다는 느낌은 나만의 착각일까? 자신의 취향보다는 인기 많은 누군가의 취향을, 나의 생각보다는 '좋아요'를 많이 받은 누군가의 해석을 자신의 것인 양 착각하고 있진 않은가? 알고리즘의 파도가 치는 방향으로 재빠르게 따라붙어 도달률과 조회수를 높이는 게 중요하다고 말하는 요즘 세상에서, 나만이 가진 파도를 찾고 내가 진짜 원하는 삶으로 도달하고 싶은 당신에게 꼭 필요한 단 하나의 도구가 있다면 바로 '에디토리얼 씽킹'이라고 말하고 싶다.

'의미의 밀도를 높여가는 과정'이 에디팅이라면, 우리 모두는 자기 삶의 에디터다. 쏟아지는 정보들에 휩쓸리지 않고 능동적으로 세상을 해석하며 나만의 관점을 갖고 싶다면, 내가 하는 일이 어떤 의미인지 나만의 언어로 정의하고 싶다면, 내가 가는 길이 맞는지 막연한 불안으로부터 단단해지고 싶다면. 변화하는 환경 속에서 꾸준히 자신의 일과 삶을 20년째 자기답게 에디팅하며 가꾸고 있는 선배의 조언이 여기 있다. 나다운 일과 삶을 찾아 헤매는 우리 모두에게 망설임 없이 이 책을 추천한다.

"편집은 결국 의미의 밀도를 높여가는 과정이다.

데이터를 이야기로 바꾸고,

사실에서 통찰을 끌어내는 행위이다.

에디토리얼 씽킹에는

우리를 더 높은 차원의 의미로 데려가는 힘이 있다."

Prologue

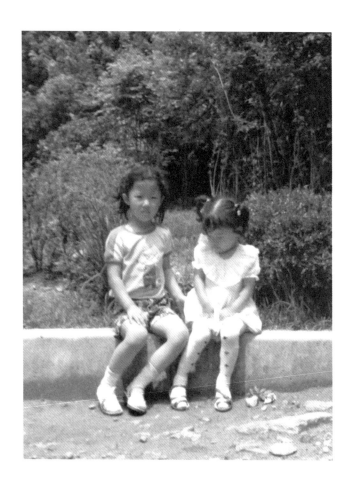

　이 이야기는 빛바랜 사진 한 장에서 시작한다. 내가 떠올릴 수 있는 가장 오래된 기억 중 하나다. 불에 그을린 필름을 영사기에 돌린 것처럼 드문드문 어둠을 밀고 잠시 나타났다 사라지는 생애 첫 시기의 기억들. 그 장면 속에는 늘 언니가 있다.

둘째에게 첫째는 주어진 환경이다. 국적, 성, 인종, 피부색, 체형처럼 생후 1일부터 그냥 주어지는 삶의 조건이자 자아의 거푸집 같은 것. 둘째는 첫째와 상호작용하며 취향, 관심사, 인격의 밑그림을 그린다. 만약 언니가 말수가 적고 차분한 어린이였다면 나는 『에디토리얼 씽킹』을 쓰는 사람이 되지 못했을 것이다.

세 살 터울 언니는 두 옥타브 '솔'의 쨍한 목소리로 하루 종일 떠드는 어린이였다. 좋게 표현하면 즉흥 구연동화이고, 실제로는 아무말 대잔치이며, 나쁘게 표현하면 소음이라 할 만한 종알거림을 쉼 없이 이어갔다. 할 말을 머릿속으로 정리하고 입을 여는 게 아니라 일단 입에 시동을 걸고 생각을 굴렸다. 당시 어른들은 언니의 수다에 귀 기울여주지 않았다. 언니의 유일한 청자는 나였다. 혹여 내가 잠시 딴생각을 하면 언니는 귀신같이 알아차리고 "혜진아, 나 좀 봐봐" 하면서 나의 주의력을 거듭 요구했다. 나의 경청은 언니 흥의 연료였다.

문제는 언니의 즉흥 창작이 의식의 자유 흐름대로 급커브하거나 뚝 끊어지거나 갑자기 솟구치거나 갈피를 잃고 시들해지는 일이 다반사였다는 점이다. 도대체 맥락이란 것이 없었다. 줄거리와 요점이 없는 말의 홍수를 두 옥타브 '솔'로 쏟아내는 7세 어린이 곁에서 4세 어린이는 사는 일이 결코 만만치 않음을 실감했다. 측두엽을 강타하는 소음과 함께 살아가기 위해 실낱같은 맥

락의 가능성을 주워 붙여나가기 시작했다. 이해할 수 없는 소음은 고통이지만, 의미가 이해되면 그때부턴 제법 들을 만해진다는 사실을 알아차렸기 때문이다. 의미를 손에 쥐면 같은 현실을 다르게 살 수 있었다.

적극적 경청을 조기교육당한 덕분인지 나는 또래보다 말이 빨랐고, 의미 차이에 민감했다. 유치원에 갈 즈음이 되었을 땐 언니 이야기의 전후 관계를 파악해서 정보 공백이나 오류를 감지해 되묻고("아까는 곰이 왕자라고 했잖아. 왜 지금은 왕비야?"), 자기 말에 도취되어 반환각 상태에 이른 나의 사랑하는 언니가 길을 잃지 않도록 요약해주었으며("그래서 둘이 결혼했다는 거잖아. 그다음엔 어떻게 됐는데?"), 이야기의 신선함과 흥미로운 정도를 평가하는("그게 뭐야? 시시해") 대화 상대가 되었다.

외부의 인풋을 빠르게 소화해서 정보 관계를 재배열한 뒤 새로운 해석을 내놓는 일을 좋아하게 된 건 이런 생애 초기 밑그림 때문이 아닌가 생각한다. 잡지 에디터는 바로 그런 일을 전문적으로 하는 직업인이었고, 스물두 살에 상경해 이 직업을 택한 뒤로 천직을 찾아 감사하다는 마음으로 일한다.

반면 지난 20년간 미디어업계는 단 하루도 고요하지 않았다. 2000년대 중반에 내가 다니던 월간 패션지는 매월 10만 부를 인쇄했다. 리서치 기관에서 회람률을 조사하면 100만 명이 본다는

결과가 나왔다. 공중파 예능 시청률이 45%를 찍기도 하던 시절이니까. 당시는 소수의 공급자가 정보 생산과 유통을 독점하던 때였고, '에디터'는 잡지업계에서나 통용되는 낯선 직업명이었다.

스마트폰과 SNS가 본격적으로 보급된 2010년대 이후의 변화를 요약하자면 이 두 문장이 아닐까. '기업, 개인, 사물… 모든 것이 미디어가 되었다', 그래서 '볼 게 너무 많다'. 2010년대부터 신문과 잡지는 손꼽히는 사양 산업이 되었고, 불안과 무기력이 짙은 안개처럼 업계 전체를 덮쳤다. 하지만 나는 생각이 조금 달랐다. 잡지가 망해가는 게 아니고, 세상이 온통 잡지화하는 걸로 보였기 때문이다. 잡지에서 보던 편집 문법—에디터 추천 목록, 큐레이션, 단계별 하우투 정보, 리얼 후기 등—이 디지털 서비스 전반으로 퍼져나가고 있었다. 예감했다. 설사 종이 잡지가 사라진다 해도 정보와 맥락을 다루는 에디터라는 직업은 절대 사라지지 않을 것이며, 시간이 지날수록 오히려 에디터가 하는 일은 다이내믹해지고 넓어질 거라고.

예감은 현실이 됐다. 패션 잡지 단골 기사였던 스트리트 리얼 룩 콘텐츠는 '스타일쉐어'가, 인테리어 집들이 콘텐츠는 '오늘의집'이, 코스메틱 품평 콘텐츠는 '화해'가 서비스로 만들었고, 포털 사이트는 아예 조인트 벤처로 잡지사를 차렸다. 브랜드나 기업이 스스로 미디어가 되는 경향은 더욱 심화되어 유통 커머스,

부동산 디벨로퍼, 플랫폼 스타트업 등 잡지사 바깥에서도 에디터 직군을 채용하는 시대가 됐다.

정확하게는 온 국민이 준 에디터가 된 게 아닌가 싶다. 지금 이 순간에도 수많은 이들이 SNS에 올릴 사진과 영상을 고르고 편집하고, 바디 텍스트를 쓰며, 자기만의 해시태그를 정해 콘텐츠를 아카이브한다. 방대한 하이퍼링크 세상에서 필요한 정보와 지식을 스스로 큐레이션해 상황별 추천 음악 플레이리스트를 만들고, 영감 수집 부계정을 운영하며, 정기적으로 뉴스레터를 발행한다. '공급자 과잉의 시대'. 이런 변화 안에서 창조성 역시 새롭게 정의되고 있다. 프랑스 파리의 멋진 현대미술 공간 팔레 드 도쿄를 창립하고, 런던 테이트 브리튼에서 큐레이터로 재직하기도 한 미술 비평가 니콜라 부리요는 자신의 저서 『포스트프로덕션』에서 이렇게 썼다.

이제 예술적 질문들은 '어떤 새로운 것을 우리가 만들 수 있는가?' 가 아니라 '우리가 이미 갖고 있는 것으로 무엇을 할 수 있는가?' 이다.

나는 저 문장이 온 세상이 잡지화되어가는 이유를 설명한다고 믿는다. 에디팅은 이제 거의 모든 영역에서 필요하다. 상품, 지식, 뉴스, 데이터, 브랜드, 콘텐츠 모두 현기증 날 정도로 포화 상

태이기 때문이다. 선택과 주목이 점점 더 어려워지고, 정보를 비교하고 검증하는 일도 벅차다. 자신의 취향, 호기심, 판단력을 알고리즘에 외주 주거나 타인에 대한 모방으로 때우는 일이 빈번해진 이유다. 모든 것이 이미 이렇게 많은 세상이라면 그 안에서 어떻게 자기다움이나 새로운 차이를 만들어낼 수 있을까?

바로 이 지점부터 기존 재료로 인지적 차별점을 만들어내는 편집 능력이 중요해진다. 조리의 기본기와 실전 경험을 갖춘 사람이라면 식재료가 발에 차이게 많은 과잉 공급 환경에 놓여도 차분하게 비전을 그릴 것이다. 재료의 산만함에 휘둘리지 않고, 자기만의 계획과 속도대로 식탁을 차려낼 것이다. 조리의 기본기를 모르는 사람은 다르다. 수많은 재료의 쓸모와 활용 가능성을 알아보지 못해서 어디서부터 어떻게 손대야 할지 당혹감을 느낄 확률이 높다. 알림을 번쩍이며 초 단위로 정보를 실어다주는 스마트폰 앞에서 우리가 겪는 감정은 후자에 가깝다.

나는 에디토리얼 씽킹이 정보 과잉 시대의 조리 기본기 같은 것이라고 생각한다. 직업적 스킬 차원의 이야기만은 아니다. 두 옥타브 솔의 목소리를 가진 7세 어린이 곁에서 살아남기 위해 애썼던 시절부터 지금까지, 소화하기 버거운 사건을 겪을 때마다 편집이 지닌 놀라운 힘을 체험했다. 현실의 양상이 달라지지 않아도 다른 의미를 부여하면 다른 현실을 살 수 있었다. 삶은 데이

터의 축적이 아니라 편집 결과의 축적이니까. 니콜라 부리요가 『포스트프로덕션』에서 쓴 문장처럼 '우리가 리얼리티라고 부르는 것은 하나의 몽타주'일 뿐이다. 홈비디오로 기록한 무편집 영상을 영화라고 부르지 않듯 살아온 모든 순간을 누락 없이 축적한 데이터가 있다고 해도 그것이 삶이 될 순 없다. 중요한 건 자기 서사고, 의미 부여다. 테드 창이 『숨』에서 쓴 아래 문장처럼.

기억이란 우리가 살아온 모든 순간을 공평하게 축적해놓은 결과가 아니라, 우리가 애써 선별한 순간들을 조합해 만들어낸 서사이다. 설령 다른 사람들과 똑같은 사건들을 경험하더라도 우리가 똑같은 이야기를 만들어내지 않는 것은 바로 그 때문이다.

자아상을 예로 들어보자. 자아상은 자신이 겪은 수많은 사건 중에서 특정 부분에 주목하고 맥락을 만들어서 의미를 덧붙인 기억의 모둠이다. 다시 말해 '내가 나에게 들려주는, 나에 대해 편집된 이야기'다. 인간은 누구든 성공과 실패를 고루 겪는다. 그런데 어떤 사람은 작은 실패의 순간을 유독 예민하게 그러모아서 '나는 의지박약이야'라는 자아상을 그리고, 다른 사람은 작은 성취의 순간을 유독 예민하게 그러모아서 '나는 마음먹으면 해내는 사람이야'라는 자아상을 그리기도 한다. 객관적 사건의 양상보다는 해석과 의미 부여가 인지적 차별점을 만든다.

지난 20년간 에디터로 일하며 얻은 가장 소중한 삶의 자산을 딱 하나만 꼽으라면 '의미의 최종 편집권이 나에게 있다'는 감각이다. 삶은 언제나 예측 불가하고, 뒤죽박죽 난장판 같은 사건과 사실이 끊임없이 들이닥친다. 그것을 소음이라고 생각하면서 괴로워하는 선택지도 있고, 의미로 승화해서 다른 현실을 사는 선택지도 있다. 당신은 어느 쪽을 선택하며 살고 싶은가? 새하얀 프릴 원피스를 입고 세 살 터울 언니의 유일한 청자로 훈련받은 그 시절부터 나는 후자의 길을 선택했다.

직업적 측면에서 에디토리얼 씽킹은 다양한 분야에 도전하며 업의 영역을 확장할 수 있는 코어 근육이 되어주었고, 사적 측면에서는 가장 어두운 밑바닥으로 떨어진 순간에 스스로에 대한 이야기를 고쳐 써서 다시 일어나게 하는 동아줄이 되어주었다. 내가 독자에게 줄 수 있는 가장 좋은 것이 있다면 이 책이 아닐까.

스물두 살 이후 인생의 절반을 에디터로 살았다. 무작정 달려들고 대차게 깨지고 한없이 작아지고 이따금 살아나고 끝끝내 버티고 울고 웃고 하면서 온 마음으로 일했다. 그 시간을 한 권의 책으로 갈무리할 수 있어 기쁘다. 업에 대한 자긍심을 지킬 수 있게 좋은 본보기가 되어주었던 동료 에디터들과 힘든 출간 과정을 함께해준 나의 소중한 편집자 김보희 님에게 특히 감사하다.

차례

일러두기

- 단행본은 『 』로, 신문과 잡지, 전시명은 《 》로, 미술 작품과 영화 제목, 논문 제목은 〈 〉로 표기했습니다.
- 국립국어원 외래어표기법에 따라 외국 인명과 외래어 등을 표기했습니다. 다만 더 널리 쓰이는 표현의 경우 이를 따랐습니다.
- 수록한 사진 중 ©표기를 따로 하지 않은 것들은 최혜진 작가가 직접 찍은 사진입니다.

에디토리얼 씽킹을
시작합니다

'에디토리얼 씽킹'이 뭐예요?

편집은 우리가 세상을 인식하고 기억하는 방식 그 자체다. 우리 뇌는 장면의 모든 세부 사항을 동결시켜 기록하는 카메라처럼 작동하지 않는다. 어떤 부분은 주목하고, 어떤 부분은 무시한다. 새로 들어온 정보를 원래의 것과 연결하고, 정보의 공백을 스스로 채워 넣기도 한다. 에디터뿐 아니라 모든 사람의 뇌 공장에서 '주목-무시-범주화-채워 넣음' 등의 편집 행위가 시시각각 벌어진다.

에디토리얼 씽킹은 위와 같은 인지 활동을 조금 더 고도화시킨 생각 훈련 방식이다. 특히 이번 책에서는 텍스트와 이미지를 모두 중요하게 다루는 잡지 에디터로 일하며 얻은 사고력에 집중할 생각이다. 단행본 편집자와 잡지 에디터는 어떤 부분에서는 완전히 다른 작업을 하기 때문이다.

책은 보통 단일 저자의 목소리를 선형적으로 따라가지만, 잡지는 여러 화자가 갖가지 방향에서 등장하며 독자의 주의를 빼앗는다. 지면에 올라가는 재료의 다양성 측면에서도 차이가 크다. 단행본과 달리 잡지에서는 서로 다른 크기의 텍스트 덩어리와 이미지, 다채롭게 변하는 레이아웃이 시선 경쟁을 한다. 독자는 덩어리 사이를 자유롭게 이동한다. 눈이 가는 대로 띄엄띄엄 훑다가 관심이 가는 내용을 발견하면 그제야 '읽기 모드'를 활성

화한다. 단행본은 읽기에, 잡지는 훑기에 어울린다. 텍스트와 이미지의 융합 가능성을 최전선에서 실험해온 잡지 지면은 이미 오래전부터 멀티미디어, 터치 버튼, 하이퍼링크가 주의력 뺏기 경쟁을 하는 디지털 환경과 흡사한 모습을 하고 있었다.

나는 에디토리얼 씽킹을 이렇게 정의한다. '정보와 대상에서 의미와 메시지를 도출하고, 그것을 의도한 매체에 담아 설득력 있게 전달하기 위해 편집하고 구조화하는 일련의 사고방식'. 딱딱하고 어려운가? 그렇다면 가벼운 놀이부터 해보자.

여기 무작위 상태의 현상이 있다.

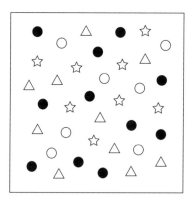

●△☆○ 네 가지 도형이 무작위로 흩뿌려져 있는 이 세계에서 여러분은 '의미'를 찾아야 한다. 잠시 멈추어 생각해보자. 어

떻게 시작해야 할지 망설여진다면, 일단 같은 도형들만 묶어 분류해보자.

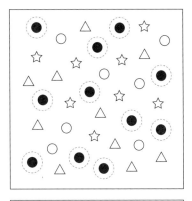

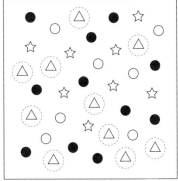

비슷하게 생긴 것을 분류했나? 출발이 좋다! 계통을 파악해 종류를 나누는 건 에디팅의 기본이다. 자, 다음엔 어떻게 하겠는가? 당신이 어떤 정보 관계에 주목하는지에 따라 나올 수 있는 대답은 여럿이다.

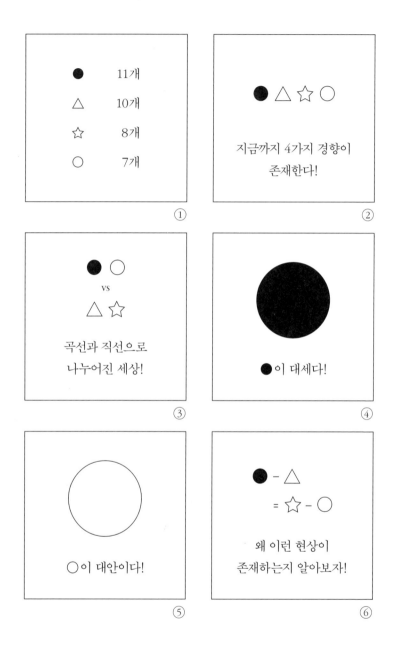

① ● 11개
△ 10개
☆ 8개
○ 7개

② ● △ ☆ ○
지금까지 4가지 경향이
존재한다!

③ ● ○
vs
△ ☆
곡선과 직선으로
나누어진 세상!

④ ●이 대세다!

⑤ ○이 대안이다!

⑥ ● - △
= ☆ - ○
왜 이런 현상이
존재하는지 알아보자!

① 누군가는 수량을 알아보는 일에 관심이 갈 것이다.

② 서로 다른 네 가지 조형이 존재한다는 사실에 주목할 수도 있다.

③ 아예 조형을 곡선형과 직선형으로 구분해 대비시킬 수도 있다.

④ 다수를 차지한 까만 점에 가장 신뢰할 만한 가치가 담겼다고 믿을 수도,

⑤ 가장 소수인 하얀 원에 대안적 가치가 담겼다고 믿을 수도 있다.

⑥ 만약 당신이 까만 점과 세모의 수량 차이와 별과 하얀 원의 수량 차이가 '1'로 동일하다는 사실에 주목했다면 브라보! 독특하고 훌륭한 관점이다.

위의 놀이에서 경험한 것처럼 에디팅은 의미화되기 전의 '잡음' 속에서 특정 정보에 주목해서 '신호', 다시 말해 의미의 맥락을 만들어가는 작업이다. 같은 현상도 어떤 정보 관계에 주목하는지에 따라 다른 신호가 된다. 자신이 선택한 의미와 메시지가 동시대 독자의 마음속 인식의 지형도에서 어디쯤에 위치할지 예측하면서 내용을 구성해야 하기 때문에 잡지 에디터들은 보통 시대 흐름에 민감하게 깨어 있다.

여기까지는 '정보와 재료에서 의미와 메시지를 도출하는 일'에 관한 내용이었다. '의미와 메시지를 의도한 매체에 담아 설득력 있게 전달하기 위해 구조화하고 재배열하는 일', 다시 말해 시각화 작업에 대해선 아직 언급도 못 했다. 종이 잡지는 보통 기사마다 구성과 레이아웃이 다르다. 한 권의 잡지에 사진, 일러스트레이션, 픽토그램, 표, 그래프, 지도 등 다양한 속성의 이미지가 공존하며, 텍스트 역시 헤드라인, 서브헤드, 리드, 바이라인, 바디 텍스트, 발문, 캡션으로 나뉜다. 잡지 에디터는 여러 창작자와 협업하면서 자신이 맡은 지면의 총감독 역할을 한다. 모든 이미지와 텍스트 요소를 파악하고 지휘하는 것이다.

까만 점이 대세라고 말하고 싶을 때 선택할 수 있는 레이아웃 예시.

세상에 곡선형과 직선형 조형이 혼재한다는 정보를 전하는 레이아웃 예시.

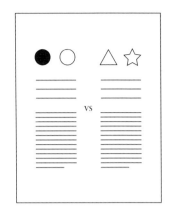

까만 점과 세모의 수량 차이와 별과 하얀 원의 수량 차이가 '1'로 동일하다는 정보를 강조하는 레이아웃 예시.

지난 20년간 다양한 주제를 공부하고, 지면을 꾸렸다. 취재 대상은 매번 바뀌었지만, 원리는 같았다. '난삽하게 흩어진 다량의 잡음 사이에서 유의미한 재료를 수집한다 – 고품질의 정보나 스킬을 가진 전문가 혹은 취재원을 찾아낸다 – 취재를 통해 모은

정보를 분류한다-정보 사이의 관계를 파악해 새로운 의미를 부여한다-의도한 메시지가 동시대 시장과 독자의 마음에 견고하게 자리 잡도록 시각화 컨셉을 정한다-컨셉에 맞춰 글과 비주얼을 창작한다-지면 위에 보기 좋게 배치한다.'

이런 일련의 과정을 수행하다보면 자연스럽게 다양한 뇌 근육을 쓰게 된다. 사물이나 현상을 낯설게 보면서 질문을 찾아내는 능력, 핵심을 파악하는 능력, 개별 재료들을 연결하는 능력, 필요한 정보를 어디 가야 얻을 수 있는지 아는 노웨어know-where, 노후know-who 능력, 컨셉을 정확히 설명하는 능력, 자신의 창작물이 의도치 않은 부정적 결과를 가져올 위험은 없는지 데스킹하는 능력, 어떤 헤드라인과 이미지를 써야 주목도가 올라갈지 판단하는 능력 등 에디팅은 종합적이고 메타적인 사고 행위다.

이즈음에서 내가 에디토리얼 씽킹의 인간화 사례로 여기며 경배하는 뮤지션 'The Kiffness'를 소개하고 싶다. 유튜브에서 'The Kiffness'라고 검색하면 212만 명 정도의 팔로워를 보유한 장발 청년을 볼 수 있다(2023년 11월 기준). 그는 일상에서 만날 수 있는 다양한 소리를 음악으로 탈바꿈시키는 놀라운 능력을 가졌다. 앵무새가 내는 '꾸루룩' 소리, 반려견이 코를 골며 내는 '컹 푸르륵' 소리, 아기 고양이가 분유를 마시면서 내는 '옴뇸뇸' 소리, 겁에 질린 고양이가 내는 '알루갈루 악' 소리 등이 그의 창작 재료다.

영상은 늘 비슷하게 시작한다. 인터넷에서 구해오거나 팔로

위에게 제보받은 무의미한 소리가 담긴 영상을 4~8마디 정도 들려준다. 그 소리를 반복 재생시켜놓고, 미디 키보드 컨트롤러를 툭툭 건드려 비트를 깔거나 베이스 소리를 넣는다. 그때부터 '어랏?' 하는 심정이 된다. 카오스 저편에서 뭔가 유의미한 형상이 나타날 것 같은 느낌이 강력하게 든다. 이어 그는 기타를 연주하기도 하고, 멜로디를 붙이기도 하며, 직접 쓴 가사를 입히기도 한다. The Kiffness가 재료들을 하나씩 더할 때마다 놀라움도 커진다. 불과 몇 초 전까지만 해도 소음이라고 생각한 소리가 어엿한 선율로 들리는 작은 기적을 경험하기 때문이다.

니콜라 부리요의 선언처럼 우리 시대의 예술적 질문이 '이미 갖고 있는 것으로 무엇을 할 수 있는가?'라면 The Kiffness는 정확히 그 답을 보여준다. 이미 존재하는 정보, 누구든 접속 가능한 사실, 발에 차이게 많은 재료 중 일부를 선택하고 새배열해서 새로운 의미를 창조하는 편집 행위가 얼마나 멋지고 창의적인지 피부로 곧장 느끼게 한다.

캐롤라인 냅은 『드링킹』에서 '통찰은 사실을 재배열하는 일'이라고 썼다. 비즈니스 전략 컨설턴트 데브 팻나이크는 『Needfinding』에서 '이전까지 전체적인 연관을 갖지 않던 막연한 사물이 새롭게 다른 사물과의 연관을 가지고 하나의 체계적인 맥락, 분절된 전체로서 파악되는 것이 인사이트'라고 했다.* 편집은 결국 의미의 밀도를 높여가는 과정이다. 데이터를 이야기로

바꾸고, 사실에서 통찰을 끌어내는 행위이다. 에디토리얼 씽킹에는 우리를 더 높은 차원의 의미로 데려가는 힘이 있다.

저는 에디터가 아닌데, 에디토리얼 씽킹이 왜 필요해요?

2021년 가을, '아장스망'이라는 에디토리얼 컨설턴시를 만들었다. 아장스망 *agencement* 은 프랑스어로 '배치, 배열, 조합'이란 뜻으로, 철학자 질 들뢰즈가 '존재를 규정하는 것은 배치'라는 의미로 정립한 철학 용어이기도 하다. 처음 이 개념을 알게 되었을 때, 동공이 커지면서 초점이 또렷해지는 느낌이었다. 사람의 개성부터 사물의 속성까지, 주체성이 원래 내재된 것이 아니라 배치의 결과로 드러나는 것이라니! 배치를 바꾸면 존재가 바뀌다니! 시대의 지성이 부드럽게 등을 밀어주며 응원하는 기분을 느꼈다.

회사 이름에 대해 "아장스망? 이게 무슨 뜻이에요?"라고 질문받으면 이렇게 답한다. "창조적 재배치라는 뜻이에요. 편집의 가치를 잘 설명하는 것 같아서요." 여기에 '에디토리얼 디렉터'라는 직함까지 덧붙이면 상대방 표정이 일순간 멍해진다. 쉽게 손

* 한국디자인문화학회지 vol26에 실린 성혜린, 나건의 논문 〈디자인 인사이트를 위한 사용자 조사 및 프레이밍 사례 연구와 개념 모델 제안〉에서 재인용

에 잡히는 직업이 아닌 것이다. "단행본을 기획하시는 건가요?"라고 되묻거나 마케팅 콘텐츠 제작 대행사로 오해하는 사람도 있었다. 이런 반응에는 나름의 이유가 있다.

　　과거에는 노동 산출물로 업의 정체성을 규정했다. "저는 책을 만듭니다", "잡지를 만듭니다", "건물을 설계합니다", "자동차를 조립합니다" 등등. 하지만 정보와 지식 기반 산업이 커지면서 물리적 제품보다 연구, 분석, 문제 해결, 서비스 개선, 경험 기획 등 작업 프로세스 자체가 직업 정체성의 중심이 되는 일이 많아졌다. 기존 산업 경계가 무너지고 이종 간 협업이 너무나 활발해진 시대라서 커뮤니케이션 능력, 공감 능력, 설득력, 갈등 해결 능력, 리더십 같은 소프트 스킬이 핵심 프로덕트가 되는 경우도 허다하다. 이제는 물리적 상품보다 비물리적 행위로 직업 정체성을 규정하는 것이 적절한 경우가 많다. 내 경우가 그렇다.
　　과거 기준으로 지금 내가 하는 일을 설명하려면 온갖 산업 분야를 넘나들어야 한다. 미디어업계에서 정기간행물을 만들고, 디자인업계에서 브랜드 전략과 버벌 브랜딩을 수행하고, 그림책 업계에서 취재와 비평을 하고, 교육업계에서 미술과 글쓰기 강의를 하고, 제조업계에서 R&D 연구를 돕기도 한다. 누군가의 시선에서는 정신없고 산만한 행보일 것이다. 하지만 나에겐 모두 같은 성격의 일이다. 에디토리얼 씽킹이 핵심 엔진이고, 필요에 맞춰 입력 재료만 바꾼다는 감각이 있을 뿐이다.

다양한 산업을 오가며 확인했다. 에디팅을 업으로 삼지 않은 사람에게도 에디토리얼 씽킹은 필요하다. 특히 소통과 설득이 필요한 모든 순간에 에디토리얼 씽킹은 쓸모를 발휘한다. 일례로 임직원이 수만 명에 이르는 대기업과 협업했을 때의 일이다. R&D 센터 연구원들이 오랜 시간 공들여 도출한 중요한 연구 결과가 사내 곳곳으로 퍼지지 않는 문제를 해결하기 위한 프로젝트였다. 에디토리얼 디렉터로서 딱딱한 보고용 리포트를 기분 좋게 읽을 수 있는 트렌드 콘텐츠로 재편집해 잡지를 창간했다. '연구 설계-조사-인사이트 도출-실무 적용 아이디어 제안'까지는 모두 연구원들이 수행했지만, 마지막 '소통과 설득' 단계에서 에디터의 힘이 필요했던 것이다.

크게는 브랜드명과 슬로건을 짓고 브랜드 아키텍처를 정리하는 일부터 작게는 상사나 고객사에 보낼 보고서의 스토리라인을 짜는 일까지, 의미를 다룬다는 것은 타인과의 소통을 전제로 하는 활동이다. 누가 계산해도 동일한 답이 나와야 하는 과학 언어와는 성격이 다르다. 상대에 따라 구사하는 전략이 달라진다. 맞춤형으로 재료의 가능성을 두루 살피면서 다듬고 풍미를 살리는 조리 과정을 거쳐 플레이팅까지 예쁘게 해내는 과정이 필요한 것이다.

설득력은 에디토리얼 씽킹의 중요한 실용적 가치이지만, 내가 업에 대해 가장 자긍심을 느끼는 부분은 에디토리얼 씽킹이

우리를 능동적 해석자로 만들어준다는 데에 있다. 의미를 부여
한다는 것은 바깥의 자극, 정보, 현상과 스스로를 분리시키지 않
고, 적극적으로 상호작용하면서 그에 대한 자신의 입장과 의견
을 갖는다는 뜻이다. 이 과정은 높은 수준의 관여와 복잡한 사
고 과정을 필요로 한다.

먼저 외부의 감각 입력을 감지하고(지각), 그 안에서 패턴과
구조를 인식해야 한다. 패턴을 인식해야만 서로 다른 정보를 연
결하거나 기존 지식과 경험을 활용할 수 있기 때문이다. '이것을
무엇과 연결할 수 있겠다'는 가능성이 보이면 그때부터 정보를
소화할 맥락이 생긴다. 원래 가지고 있던 범주의 틀을 기반으로
새로 들어온 정보를 분류하거나 기억에 저장된 관련 정보에 접속
해서 이해의 실타래를 만든다. 나아가 수집한 정보와 인식한 패
턴을 기반으로 추론이나 예측을 할 수 있고, 의미 형성에 작동하
는 다양한 요인─문화적 규범, 사회적 환경, 개인적 상황 등─을
두루 살필 줄 알게 된다. 기억에 스며 있는 감정적 색채를 알아보
고 활용하는 일 역시 빼놓을 수 없다.

이처럼 새로운 의미를 빚어가는 행위는 지각, 패턴 인식, 연
상, 범주화, 기억 검색, 추론, 맥락화 같은 복잡한 인지 작용을 통
해 이루어진다. "저는 이 사안/작품/현상/데이터를 이렇게 읽고
해석했습니다. 제가 가진 입장은 이것입니다"라고 선언하는 일
이 쉽지 않은 이유다. 하지만 어렵기 때문에 소중하고 가치 있다.

'자극이 감소하면 근육이 퇴화한다'는 원칙은 헬스장에서만 통용되는 것이 아니다. 우리 뇌도 그렇다. 어렵다고 방치하면 수행력은 계속 떨어진다.

얼마 전 챗GPT를 비롯한 생성형 AI가 열어젖힌 문으로 거대한 변화가 들이닥쳤다. 챗GPT는 긴 글의 핵심도 뚝딱 요약하고, 원문 메시지는 그대로 유지하면서 독자 수준에 맞게 수십 가지 문체로 고칠 줄도 알았다. 함께 일하는 1~3년 차 주니어 에디터와 비교해도 떨어지지 않는 언어 구사 능력을 보여줬다. 곰곰생각했다. 챗GPT가 절대 대체하지 못할 영역은 뭘까? 답은 금세 나왔다. 챗GPT는 어떤 사안에 대해 개인적 의견이나 입장을 갖지 못한다. 입장이 없기 때문에 주장하지 못하고, 설득하지 못한다. 앞으로도 생성형 AI들은 눈 깜짝할 사이에 수만 가지 단어와 이미지를 만들어낼 것이다. 하지만 그중에 무엇이 자신의 상황에 적합한지, 무엇이 신선하고 매력적인지 의미 부여하고 주장하고 설득하는 일은 언제나 인간이 할 것이다. 에디토리얼 씽킹이 모두에게 필요하다고 생각하는 이유다.

1. 재료 수집

가능성을 품은 재료

찾고 모으기

사전에는 훌륭한 시를 만들어낼 수 있는 오만 가지 단어들이 다 실려 있지만, 그 안에는 단 한 편의 시도 들어 있지 않다.
-브루노 무나리, 『판타지아』

편집은 일정량의 재료가 모인 이후에 발생하는 요구다. 식재료를 손에 넣어야 조리를 시작할 수 있는 것과 같다. 원재료가 신선하고 고품질일수록 음식 맛이 좋아지는 것처럼 좋은 재료를 확보하면 편집 과정도 수월해지고 결과물도 좋아진다. 하지만 '좋다-보통이다-나쁘다'로 품질을 판단할 수 있는 식재료의 세계와 달리 의미의 세계에서는 재료의 품질을 평가하는 선형적 기준이 없다. 누군가 '이것은 ○○○에 대한 의미를 전하기에 좋은 재료다!'라고 알아보면 그때부터 가치가 생긴다. 가치가 대상에 내재된 것이 아니라 보는 사람에게 달려 있는 셈이다. 달리 말하면 좋은 눈을 가지면 어떤 재료든 좋은 창작물로 승화시킬 수 있다는 뜻이 된다.

잡지 에디터는 지식, 트렌드, 상품 큐레이션을 기본기로 연마한다. 이 과정에서 분명히 알게 된 사실이 하나 있다. 어떤 수집은 그 자체로 창조적 의미가 되는 반면 어떤 수집은 그렇지 않다는 점이다. 단어를 많이 모아놓은 사전이 곧 시가 되지 않는 것처럼, 우표 수집가의 아카이브를 예술 작품이라고 부르지 않는 것처럼, 무언가를 모은다고 곧장 창조적 의미가 발생하는 것은 아

니다. 방점은 '모으기'가 아니라 '알아보기'에 있다. 의미가 될 가능성을 알아보면서 수행하는 수집의 힘이 센 것이다.

그렇다면 재료의 의미화 가능성을 알아보는 좋은 눈은 어떻게 가질 수 있을까? 나는 이 질문에 대한 대답의 조각을 미술관에서 줍는다. 동시대 미술가들은 관찰, 지각, 소통의 대가들이다. 어떤 미술가들은 보통 사람들이 눈길도 주지 않는 대상에서 유의미한 메시지와 주장을 끌어내고 시각화하여 다른 사람들까지 그것을 볼 수 있게 만든다. 말 그대로 우리를 '눈뜨게' 한다.

핀란드 현대미술가 야니 레이노넨 *Jani Leinonen*은 자본주의를 통쾌하게 비꼬는 작품으로 널리 알려진 작가다. 2015년에 헬싱키 키아스마 현대미술관에서 열렸던 개인전 《불복종 학교 *School of Disobedience*》에서 그의 주요 작품을 만났는데, 일상 속 사물에 새로운 의미를 부여하는 방식이 흥미로웠다. 예를 들어 2015년 작 〈THE MOST TERRIBLE THINGS〉는 글로벌 브랜드들의 로고를 변형해 하나의 문장으로 만든 설치 작품이다. 브랜드는 늘 밝고 건강하고 유능한 세계를 약속하지만, 자본주의의 속살은 그리 아름답지 않다. '전쟁, 인종청소, 노예제 같은 최악의 사건은 불복종이 아니라 복종의 결과'라고 말하는 대형 브랜드 로고들을 보고 있자니 '내가 무비판적인 소비자로만 살고 있었던 건 아닐까?'라는 생각이 자연스레 피어났다.

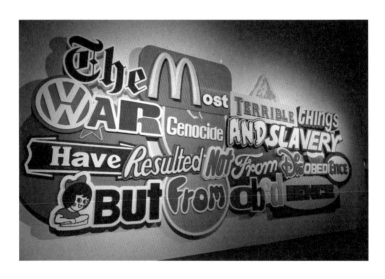

야니 레이노넨, 〈THE MOST TERRIBLE THINGS〉, 2015

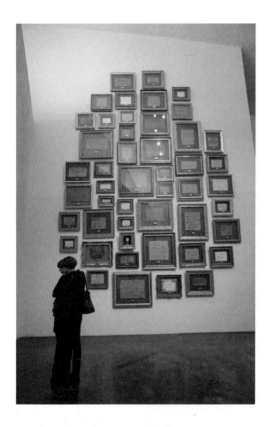

애니 레이노넌, 〈Anything Helps〉, 2009~2015

아니 레이노넨은 6년 동안 유럽 여러 도시를 돌며 동냥하는 노숙인들로부터 손팻말을 구입하기도 했다. 제각각의 크기와 손글씨로 만들어진 손팻말을 황금 액자로 둘러 미술관 벽에 걸었다. (미술의 역사에서 황금 액자가 그간 무엇을 감싸왔는지 떠올려보자.) 돈을 주면 뭐든 구입할 수 있는 자본주의 사회와 금전 거래로 지탱하는 미술 시장의 위선적 모습을 고발하기 위한 작업. 동시에 작가 본인 역시 기성 미술 시장에 가담하고 있음을 자백한다. 백지에 무언가를 그리는 '생산' 대신 노숙인의 손팻말을 '구입'하는 행위를 선택해 의도를 드러낸 셈이다.

자, 야니 레이노넨이 당신에게 묻는다. 만약 당신이 동일한 성질이나 목적으로 만들어진 여러 사물을 수집할 수 있다면 무엇을 수집하겠는가? 그 수집 행위 혹은 결과물이 어떤 주장을 담아야 한다고 상상해보자. 어떻게 수집하겠는가? 그냥 넘어가지 말고, 잠시 멈춰 생각해보자. 쉽게 채워지지 않는 생각의 공백이 감지될 것이다. 그 안에서 끈질기게 머무르자. 일상에서 쓰지 않던 뇌 회로가 슬슬 가동될 테니.

한번 상상해볼까. 화가 50명의 유작 50점을 모아서 책으로 묶는다면 어떤 메시지가 담길까? 신발이 중요한 모티브로 등장하는 세계 신화나 동화를 수집해보면 어떤 의미를 읽어낼 수 있을까? 코로나로 사망한 환자들의 부고를 모두 모아본다면 그 안에서 우리는 어떤 감정을 느끼게 될까?

The New York Times

Late Edition

Today, morning clouds giving way to sunshine by the afternoon, high 63. Tonight, cloudy, low 51. Tomorrow, clouds giving way to sunshine, high 70. Weather map is on Page 35.

VOL. CLXIX ... No. 58,703 © 2020 The New York Times Company NEW YORK, SUNDAY, MAY 24, 2020 $6.00

U.S. DEATHS NEAR 100,000, AN INCALCULABLE LOSS

They Were Not Simply Names on a List. They Were Us.

Numbers alone cannot possibly measure the impact of the coronavirus on America, whether it is the number of patients treated, jobs interrupted or lives cut short. As the country nears a grim milestone of 100,000 deaths attributed to the virus, The New York Times scoured obituaries and death notices of the victims. The 1,000 people here reflect just 1 percent of the toll. None were mere numbers.

실제로 《뉴욕타임스》는 2020년 5월에 자국의 코로나 사망자가 10만 명에 가까워진 현실을 보도하기 위해 왼쪽 페이지와 같은 1면을 내놓았다. 보통 신문 1면에 실리는 기사, 사진, 그래픽 대신 코로나 바이러스로 목숨을 잃은 사람들의 이름으로 지면을 채운 것이다. 숫자, 데이터, 통계로 치환한 죽음은 독자들에게 감정적 울림을 주지 않는다. 그래서 재난의 실체를 바라보지 못하게 한다.

코로나로 우리가 잃은 사람들이 누구인지, 어떤 삶을 살았는지, 국가적 차원에서 이 상실이 어떤 의미를 지니는지 생각하게 만들려면 다른 접근이 필요했다. 그래서 뉴스룸 편집자들은 다양한 출처를 통해 코로나19가 사망 원인으로 기록된 부고 기사 및 사망 통지서를 샅샅이 뒤졌고, 수백 개의 신문에서 천 명에 가까운 이름 목록을 찾아 작성했다. 그리고 부고 기사와 사망 통지서에서 각 사망자의 고유한 삶을 묘사하는 문구를 수집했다.

○ 앨런 룬드, 81세, 워싱턴, '가장 놀라운 귀'를 가진 지휘자…
○ 테레사 엘로이, 63세, 뉴올리언스, 섬세한 핀과 코르사지 만드는 사업으로 유명…
○ 코비 아돌프, 44세, 시카고, 기업가이자 모험가…

신문 전면을 가득 채운 이름 목록을 찬찬히 따라가다보면 마음에 깊은 비애와 슬픔이 고인다. 그저 이름과 묘사 몇 마디일 뿐인 목록인데, 우리가 겪었던 재난의 실체가 비로소 눈에 보이는 것이다. 이렇듯 재료의 의미화 가능성을 정확히 이해하고 수행하는 수집은 그 자체로 강력한 주장이 된다.

〈빨래방〉은 국립현대미술관 서울관에서 2021년 12월에 열린 《아이 웨이웨이 : 인간미래》 전에서 만난 대형 설치 작품이다. 중국 현대미술가 아이 웨이웨이는 2015년부터 유럽에 머물면서 난민 문제에 대한 대중의 관심을 꾸준히 촉구해왔다. 그리스와 마케도니아 국경에 위치했다 철거된 이도메니 난민 캠프에서 버려진 옷가지와 신발을 수집해 베를린 자신의 스튜디오로 가져왔고, 깨끗하게 세탁하고 분류해서 행어에 걸었다. 나는 이 작품 앞에서 난민이 얼굴 없는 집단이 아니라 실재하는 몸을 가진 개별 존재라는 사실을 체험했다. 그리고 이 의류는 그들의 '흔적'일 뿐이기에 나는 여전히 난민의 삶에 대해 아는 바가 거의 없다는 사실을 자각할 수밖에 없었다.

자, 아이 웨이웨이가 당신에게 묻는다. 만약 당신이 누군가 남겨놓은 흔적을 모은다고 상상해보자. 혹은 누군가 버리고 간 사물을 수집하는 상상도 좋다. 중요한 것은 그 '흔적의 모음'이 어떤 메시지를 담아야 한다는 것이다. 이런 경우라면 어떤 흔적을 모을

수 있을까? 고속도로 휴게소 화장실에 덕지덕지 붙은 미심쩍은 광고 스티커들? 유명 관광지나 기념비에 기어코 새겨놓은 '김철수♥이영희' 같은 사랑의 맹세들? 만약 그런 흔적의 모음이 의미 있는 발언이 되게 하려면 어떤 수집 방식을 택하는 것이 좋을까?

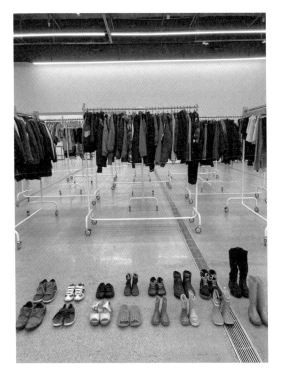

아이 웨이웨이, 〈Laundromat〉, 2016, MMCA Installation

1968년, 프랑스 작가 자크 빌레글레는 길거리 담벼락 흔적에 주목했다. 68년의 5월 혁명은 프랑스 사회의 정신적 기틀을 만든 중요한 사건이다. 기성세대의 보수적 가치, 억압적 권위주의, 황폐화한 자본주의에 대항하고자 하는 학생들의 시위가 시민 저항 운동으로까지 커진 경우인데, 68년 이후 프랑스 사회는 평등, 표현의 자유, 젠더, 생태, 인권 등의 진보적 가치를 사회 주요 아젠다로 삼게 되었다.

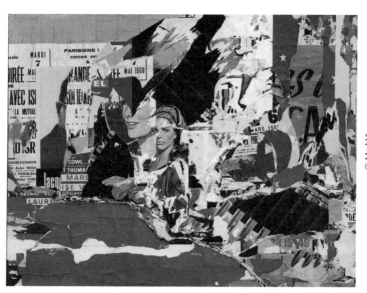

© MoMA

자크 빌레글레, ⟨122 rue du temple⟩, 1968

자크 빌레글레는 다양한 정치적 주장을 담은 포스터와 상업 광고 포스터가 자연스럽게 찢기고 덧붙여진 파리 길거리 포스터 지층을 있는 그대로 떼어내는 데콜라주 방식(*décollage.* 콜라주의 반대적 의미로 재료를 찢고 뜯어 해체하면서 원래 자리로부터 박탈시키는 방식)으로 작품을 만들었다. 수많은 대중이 거리로 쏟아져 나와 자신의 신념을 주장했던, 기이하고 마법 같았던 역사적 사건이 남긴 흔적을 포착한 것이다. 분명 수만 명의 사람이 담벼락 앞을 지났을 텐데, 저 흔적이 의미가 될 수 있다는 사실을 알아차린 사람은 자크 빌레글레가 유일했다.

재료 속에 감춰진 의미를 벗겨내는 사고력에 대한 힌트를 얻기 위해 마지막으로 박혜수 작가의 〈Goodbye to Love I〉를 보자. 박혜수 작가는 2013년 6월부터 8월까지 헤어진 연인과 관련한 물품과 사연을 기증 혹은 대여받아 〈실연수집〉이라는 아카이브를 만들었다. 그 과정에서 우연히 옛사랑이 선물한 종이학 1,000마리를 6천 원에 판매한다는 중고 거래 광고를 발견하게 되었다. 사랑이 끝나지 않았다면 결코 거래되지 않을 사물. 여기서 영감을 받은 작가는 황금색 종이로 학 1,000마리를 접은 뒤 모두 풀어 하나의 커다란 황금 종이로 이어 붙였다. 사랑도 사라지고, 종이학도 사라졌지만, 종이에 새겨진 '접혔다 펼쳐진 흔적(사랑했다는 흔적)'은 사라지지 않는다는 메시지를 전한 것이다.

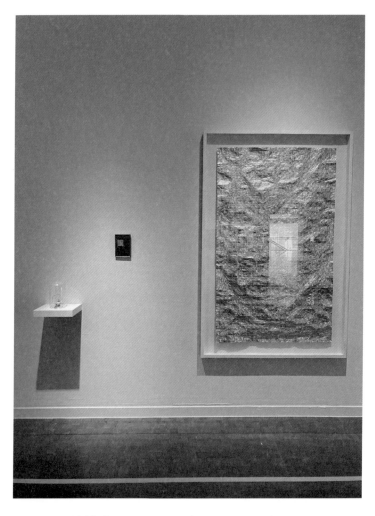

박혜수, 〈Goodbye to Love I〉, 2013, SeMA Collection

박혜수, 〈Goodbye to Love I〉, 2013, SeMA Collection

가능성을 품은 재료 찾고 모으기

이처럼 동시대 아티스트들은 이미 존재하는 데이터나 사물을 모으고, 분류하고, 합치고, 교차하고, 변형하면서 의미를 부여한다. 그래서 나는 미술관에 가서 '아, 이 작가는 대단한 편집자다'라고 감탄한다. 구상 미술을 감상할 땐 작가의 붓질, 손놀림, 조형 기법에 감탄하지만, 동시대 미술을 볼 땐 작가의 편집자적 관점에 감탄한다.

의미로 거듭날 가능성을 품고 있는 재료를 알아보는 힘은 저절로 생기지 않는다. "야, 저런 게 예술이면 나도 하겠다"라고 비아냥거려서는 아무것도 배우지 못한다. "사소한 재료에 숨어 있던 메시지를 어떻게 발견했을까? 어떤 맥락으로 의미를 빚어갔을까?"라고 질문하는 편이 에디터적 사고력을 키우는 데에 보탬이 된다. 사물, 뉴스, 정보, 데이터가 넘쳐나는 세상이지만, 어떤 관점의 이야기는 여전히 드물고, 여전히 귀하다. 그런 이야기를 품은 재료를 발견하는 눈을 갖고 싶다면 훈련해야 한다.

에디터는 일단 재료를 확보해야 썰든 볶든 다음 단계를 도모할 수 있기 때문에 미래의 나를 위해 늘 주위를 두리번거린다. 지금 당장은 정확히 쓸모를 이해하지 못하더라도 어쩐지 '느낌이 오거나' 반짝이거나 신선하면 일단 주머니에 넣어둔다. 분류와 의미 부여는 언제나 다음에 벌어지는 일이다. 잡지雜誌 에디터로서 훈련받은 능력 중 가장 감사히 생각하는 것이 바로 잡다함雜을 문제시하지 않고 그 안에 머무는 법을 배운 것이다. 당장은 잡

음처럼 들려도 언젠가 그 안에서 희미한 신호가 들려올지도 모른다고 생각하면서 세상을 보는 태도, 카오스 안에 내가 미처 발견하지 못한 질서가 있을 거라는 믿음.

막내 에디터 시절, 내가 "하아… (그런 인터뷰이, 그런 상품, 그런 정보를) 못 찾겠어요. (그러니 기획을 바꿔주세요)"라고 푸념하면 선배들이 그랬다. "혜진아, 찾으면 다 나와. 세상에 없는 건 없어." 이런 자세로 세상에 뛰어들면 정말로 찾아내는 사람이 된다. 재료가 없다는 핑계는 도저히 댈 수 없게 된다. 헨리 데이비드 소로가 말한 것처럼 '우리는 스스로 찾으려는 세계만 발견한다'.

2. 연상

───────────────────┤ 새로운 연결 가능성을

높이는 방법

의미가 될 만한 가능성을 품은 재료를 알아보는 안목의 핵심엔 연상이 있다. 연상은 하나의 관념이 다른 관념을 불러일으키는 현상인데, 쉽게 예를 들어 '팝콘' 하면 '영화관'이 떠오르는 식의 생각 작용이다. 에디토리얼 씽킹은 연상 그물망을 풍성하게 펼치는 것에서부터 시작한다. 정보 사이의 관계를 독창적으로 엮어내려면 선택할 수 있는 경로가 일단 많아야 하기 때문이다. 앞서 소개한 박혜수 작가의 〈Goodbye to Love I〉의 연상 그물망 예시를 보자.

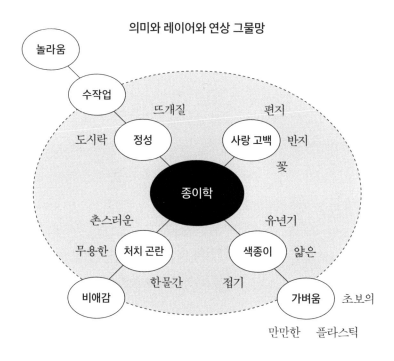

의미와 레이어와 연상 그물망

생각은 종이학으로부터 시작한다. 그로부터 뻗어나가는 갈래는 여럿일 수 있다. 어떤 사람은 종이학을 보면 '사랑 고백'이라는 연상어가 떠오를 것이다. '정성'이라는 연상어가 떠오르는 사람도 있을 것이다. 이런 1차 연상어들은 스스로 중심 가지가 되어 또다시 일련의 연상어를 기억 창고에서 끌고 온다. 그래서 연상을 계속 이어가다보면 애초 출발점이었던 종이학과 꽤 멀리 떨어진 관념까지 연결할 수 있다. 박혜수 작가의 〈Goodbye to Love 1〉는 종이학의 여러 연상 관념 중 '처치 곤란, 무용한, 한물간'이라는 갈래에 주목하고 사랑이 끝난 뒤의 비애감과 연결시키면서 자신만의 의미 경로를 만들었다.

우리가 흔히 접하는 사물이나 낱말은 모두 외연적 의미와 내연적 의미를 가지고 있다. 외연적 의미는 일반적으로 사전에서 정의한 기본적 의미를 말하고, 내연적 의미는 문화, 관습 등을 통해 추가적으로 전달되는 의미를 말한다. 예를 들어 '사과'와 '애플'의 외연적 의미는 같다. 하지만 두 단어의 내연적 의미는 전혀 다르다. '애플'을 듣는 순간 우리는 과일보다는 브랜드를 떠올리고, 곧장 '최신의, 스마트한, 고급스러운' 등의 브랜드 이미지를 떠올린다. 색깔도 마찬가지다. '검정'과 '블랙'은 같은 외연적 의미를 가졌지만, 내연적 의미는 다르다. 정리하자면 외연적 의미는 하나로 고정된 반면 내연적 의미는 시대와 사회에 따라 다르고, 유동적이며, 무한대로 늘어날 수 있다.

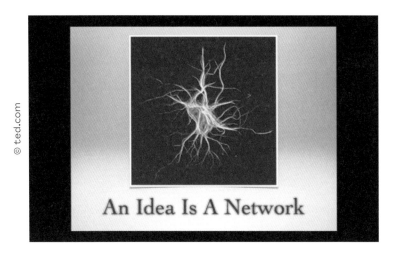

스티브 존슨의 테드 강의 중에서

　　연상을 하다보면 자연스럽게 대상의 내연적 의미를 풍성하게 발굴하게 된다. 그렇다면 내연적 의미를 풍성하게 떠올리는 일에는 어떤 이로움이 있을까?《와이어드Wired》매거진 객원 에디터이자 과학 저술가 스티브 존슨은 구텐베르크 인쇄 혁명부터 GPS까지 700년 동안 세상을 바꾼 혁신적인 아이디어 200개를 연구해 공통적인 패턴을 발견했다. 그 결과를 담은 책『탁월한 아이디어는 어디서 오는가』와 동일 제목의 TED 강연에서 그는 강조한다. "아이디어는 네트워크다! An Idea is a Network" 새로운 연결이 새로운 생각을 만든다는 것이다.

　　내연적 의미를 풍성하게 떠올릴 수 있다는 것, 다시 말해 연

상 그물망이 풍성하다는 것은 다른 정보와의 연결 가능성이 그만큼 높은 상태라는 의미다. 갈고리바늘이 무성하게 달린 씨앗 이미지를 떠올리면 된다. 옷이나 동물의 털에 잘 달라붙고, 그 덕에 멀리까지 이동해 뿌리내릴 수 있는 씨앗들. 갈고리를 많이 가질수록 어디든 붙을 확률이 높고, 그만큼 번성할 확률도 높다. 생각도 비슷하다. 종이학, 쓰레기, 포스터, 노숙자의 손팻말 같은 일상적인 사물을 예술 작품으로 승화시킨 작가들은 갈고리가 많은 씨앗처럼 새롭게 연결하고, 멀리까지 나아가는 능력이 탁월한 것이다.

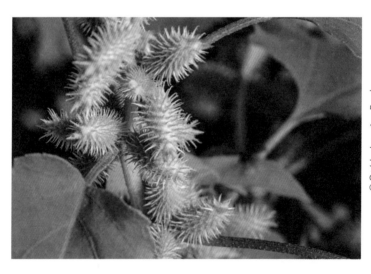

갈고리바늘이 달린 도꼬마리 씨

에디토리얼 씽킹은 '정보와 대상에서 의미와 메시지를 도출하고, 그것을 의도한 매체에 담아 설득력 있게 전달하기 위해 편집하고 구조화하는 일련의 사고방식'이다. 연상은 재료에 내포되어 있던 의미의 경로를 발굴해서 새로운 연결 가능성을 높인다. 하지만 연상도 다른 사고력과 마찬가지로 훈련이 되면 편하고 자연스럽지만, 훈련이 되어 있지 않으면 낯설고 어렵다. 실제로 강의나 워크숍에서 미술 작품을 보여주면서 '연상되는 것은 뭐든 말해보라'고 요청하면 참여자 대부분이 두어 개 정도의 연상어를 말하고 이내 표정이 멍해진다.

해결책은 질문이다. 연상 그물망을 풍성하게 펼치고 싶다면 질문하면서 대상을 보면 된다. 다시 종이학으로 돌아가보자. "이것은 무엇으로 이루어졌나?"라는 질문은 대상을 재료나 하위 속성으로 해체한다. 종이학의 경우 '색종이, 노동력, 수작업' 같은 연상어를 손에 쥘 수 있다. "이것은 어떤 감각적 특징이 있나?"라는 질문은 감각 정보를 언어로 바꾸도록 독려한다. '황금색, 복잡한, 가벼운, 구겨진, 바스락 소리, 얇은' 등의 연상어가 생각난다. "이것의 기능과 쓰임은 무엇인가?"라는 질문은 사회적 함의와 역할에 주목하게 한다. 질문에 답하다보면 '사랑 고백, 응원하기, 소원 빌기, 소망' 같은 연상어를 떠올릴 수 있다. "관련한 인물, 장소, 사물, 작품이 있나?"라는 질문은 기억의 데이터베이스를 뒤지게 만든다. '일본 선수단이 대패했음에도 불구하고 라커룸 청

소를 말끔히 하고 감사의 의미로 종이학까지 접어두고 갔다는 뉴스 보도, 어릴 때 이모집 선반에 올려져 있던 유리 항아리 안의 종이학' 등 개인적 기억으로 연상을 이어갈 수도 있다. 마지막으로 "동의어, 유의어, 상위어, 하위어, 반의어가 무엇이지?"라는 질문도 유용하다. 재료를 가운데 두고 상하좌우 방향에서 다각도로 살피는 연습이기 때문이다. 종이학에서 '저비용 고노동, 정성스러운 쓰레기'라는 개념을 떠올릴 수도 있고, 반대로 '정성은 전혀 담기지 않고 유용하기만 한 선물'을 떠올릴 수도 있다.

연상을 풍성하게 펼치려면

1. **이것은 무엇으로 이루어졌나?**
 대상을 재료, 하위 속성으로 해체한다.
 예) 색종이, 노동력…

2. **이것은 어떤 감각적 특징이 있나?**
 감각적 특징에 주목한다.
 예) 황금색, 복잡한, 가벼운, 구겨진, 바스락 소리, 얇은…

3. **이것의 기능과 쓰임은 무엇인가?**
 기능과 쓰임의 맥락, 사회적 함의에 주목한다.
 예) 사랑 고백, 한물간, 정성의 표현…

4. 관련한 인물, 장소, 사물, 작품이 있나?

관련된 인물, 상품, 장소는 없는지 생각한다.

예) 일본 선수단 라커룸, 전영록 노래, 이모집 선반…

5. 동의어, 유의어, 상위어, 하위어, 반의어가 무엇이지?

동의어, 유의어, 상위어, 하위어, 반의어를 떠올린다.

예) 저비용 고노동, 정성스러운 쓰레기, 정성은 전혀 담기지 않았지만 유용한 선물…

연상은 기업의 브랜딩이나 광고 캠페인 아이디어를 낼 때도 유용한 사고 방식이다. 애플의 'iPhone 13 & iPhone 13 pro in green' 글로벌 광고 캠페인은 '녹색'에서 연상할 수 있는 다양한 의미 경로 중에서도 '밀림-악어-뾰족함-뱀-매끄러움-식충식물-사냥 본능'의 경로를 선택했다. 대량 생산한 공산품에 '길들여지지 않는 거친 야성미'라는 연상 이미지를 연결시키기 위한 전략이었다. 녹색이라는 캠페인 주제를 받아든 기획자는 "녹색은 어디에서 볼 수 있나? 어떤 감각적 특징이 있나? 사람들은 녹색을 어떻게 받아들이나?" 같은 질문을 던지면서 연상을 펼쳤을 것이다. 질문은 특정 부분에 주의를 기울이게 만들고, 기억 창고에서 관련된 정보를 끌어모으는 역할을 한다. 질문이 자석이라면 정보는 철가루다. 의미를 가시화하고 언어로 붙잡아두려면 일단 질문부터 해야 한다.

〈iPhone 13 & iPhone 13 Pro in Green〉 글로벌 광고 캠페인 영상 중

2. 연상

칵테일파티 효과 *cocktail party effect* 라는 인지심리학 개념이 있다. 산만하고 소란스러운 환경 안에서도 자신에게 중요한 정보를 우선으로 알아보고 선택하는 뇌의 기능을 뜻한다. 파티장에서 수많은 사람이 떠들면 우리 귀에는 청각 정보가 대량으로 들어온다. 하지만 우리 뇌는 자신에게 중요한 정보—예를 들어 대화 상대의 목소리, 누군가 부르는 내 이름—에만 주의를 기울이고 다른 소리를 잡음으로 처리해버린다. 자동차를 새로 구입하면 내가 산 모델이 갑자기 길에 많아진 기분을 느끼는 것, 이사를 앞두고 가구를 장만해야 하면 어딜 가도 가구만 눈에 들어오는 것 모두 같은 맥락의 인지 작용이다. 비슷한 원리로 질문은 지금 내가 어디에 주의를 기울여야 하는지 짚어준다. 질문을 품고 있으면 정보는 딸려온다. 질문이 자석이라면 정보는 철가루다.

철학자 에릭 호퍼는 『길 위의 철학자』에서 이렇게 썼다. "언어는 질문하기 위해 창안되었다. 대답은 투덜대거나 제스처로 할 수 있지만 질문은 반드시 말로 해야 한다. 사람이 사람다운 것은 첫 질문을 던졌을 때부터였다. 사회적 정체는 답이 없어서가 아니라 질문을 할 충동이 없는 데에서 비롯된다." 나는 이 아름다운 문장을 내 식으로 변형해 마음에 품고 있다. "에디터가 에디터다운 것은 질문을 던졌을 때부터다. 에디터의 커리어적 정체는 답이 없어서가 아니라 질문할 충동이 없는 데에서 비롯된다."

3. 범주화

유사성과 연관성 찾기

정보는 사실이 뒤죽박죽 섞여 있는 것이고, 지식은 뒤죽박죽 섞인 사실을 좀 더 체계적으로 정리한 것이다.

-에릭 와이너, 『소크라테스 익스프레스』

연상을 통해 재료의 가능성을 두루 살핀 이후에 해야 할 작업은 '정리'다. 정리라는 말을 일상적으로 쓰면서도 그 의미에 대해 생각한 적은 드물 것이다. 정리란 정확히 뭘까? 사전애호가로서 이런 류의 질문이 생길 땐 늘 국립국어원 표준국어대사전을 본다. 사전은 이렇게 정의한다. '흐트러지거나 혼란스러운 상태에 있는 것을 한데 모으거나 치워서 질서 있는 상태가 되게 함', '체계적으로 분류하고 종합함'.

정리는 혼돈에서 질서를 만들어가는 일련의 과정이고, 정리하기 위해선 분류 기준을 가져야 한다. 예를 들어 책꽂이 정리만 해도 저자 이름 가나다순, 책 제목 가나다순, 책 크기순, 구입 연도순, 책등 색깔순, 만족도 별점순 등 선택할 수 있는 분류 기준이 많다. 이 중에서 하나를 택해야 개별 책의 배치 순서를 정할 수 있다. 에디터가 하는 일도 비슷하다. 일단 풍성하게 재료를 모은 다음 분류 기준을 고안해서 재료를 정리하고 배치한다.

잡지에서 흔히 볼 수 있는 기사 유형으로 예를 들어보자. 다음 장의 기사는 2009년에 1천 쪽 분량의 『앤디 워홀 일기』라는 벽돌책을 읽고 작성한 원고다. 앤디 워홀이 남겨놓은 자료, 데이

터, 작품은 너무나 방대했지만, 짧은 글로 분명한 인상을 남기기 위해 네 개의 키워드—기업형 예술가의 시초, 반복을 탐험한 사상가, 황금 시대의 시민, 명성을 사랑한 슈퍼스타—로 정보를 분류했다. 제목은 앤디 워홀이 복수의 페르소나를 가진 아티스트임을 암시하도록 '앤디 워홀에 로그인하는 네 개의 ID'라고 지었다.

손 안에 든 재료를 특정 기준을 세워 정리하고, 그로부터 도출할 수 있는 의미나 시사점을 찾아내기 위해 습관처럼 질문한다.

"이걸 뭐랑 묶지?"
"묶어서 어떤 이름을 붙이지?"

이 두 문장은 설득력 있는 목차나 보고서 개요를 짤 때도 유용하다. 먼저 짚고 넘어갈 점은 설득력이 감정이입과 상상력에서 나온다는 사실이다. 에디터라면 콘텐츠를 볼 상대방—클라이언트, 상사, 독자—입장에서 궁금한 점이 무엇일지 상상할 줄 알아야 한다. 업무용 문서라고 딱딱하게 생각할 필요는 없다. 앞서 중요하게 설명한 연상 작용처럼 편안한 일상어로 생각나는 대로 끼적이면 된다.

예를 들어 브랜드 아카이브 북을 제작하려는 회사의 CEO라

《쎄씨》(2009년 10월호)

면 어떤 질문이 있을까? 브랜드 아카이브 북을 만들면 뭐가 좋나, 다른 회사들은 어떻게 만들었나, 잘 만든 브랜드 북은 어떤 특징이 있나, 어느 외주사가 잘 만드나, 제작 기간과 비용은 얼마나 드나, 꼭 지금 만들어야 하는 이유가 뭔가, 어떤 내용을 담게 되나, 왜 그런 내용을 담아야 하나, 마케팅에는 얼마나 도움이 되나 등등 다양한 질문이 떠오를 것이다. 질문을 마구 펼친 다음 분류해서 상위개념화한다. "이걸 뭐랑 묶지?", "묶어서 어떤 이름을 붙이지?" 이것이 목차 혹은 개요가 되는 셈이다.

- ○ 브랜드 아카이브 북을 만들면 뭐가 좋나 + 꼭 지금 만들어야 하는 이유가 뭔가 → **타당성 검토**
- ○ 다른 회사들은 어떻게 만들었나 + 잘 만든 브랜드 북은 어떤 특징이 있나 + 어느 외주사가 잘 만드나 → **시장 현황, 사례 연구**
- ○ 어떤 내용을 담게 될까 + 왜 그런 내용을 담아야 할까 → **기획 방향성**
- ○ 제작 기간과 비용은 얼마나 들까 + 마케팅에는 얼마나 도움이 될까 → **일정, 예산 계획**

내가 작가로서 출간하는 단행본도 마찬가지다. 독자 입장에서 무엇이 궁금할지 열심히 상상하며 펼친 질문들을 분류하고 묶고 이름을 붙인다. (실제로 이 책 목차 역시 그렇게 만들었다.) 연상으

로 쏟아낸 단어, 이미지, 아이디어, 질문 등을 소그룹으로 묶어서 집단화하다보면 이를 지탱하는 '상위개념 / 구조 / 추상적 의미'가 눈에 들어온다. 이렇게 하면 콘텐츠 전체를 구조적으로 이해하기 편하고, 제목 뽑기도 수월해진다.

범주화는 우리 뇌가 정보와 세상을 인지하는 핵심 프로세스다. 이에 대해 촘촘하게 설명한 『사고의 본질』이라는 책을 매우 즐겁게 읽었는데, 책의 공동 저자 더글러스 호프스태터와 에마뉘엘 상데는 유사성을 인식하고 라벨을 붙여 머릿속 서랍에 정리하는 범주화가 '지성의 연료이자 불길, 원천이자 결과물'이라고 설명한다. 우리는 길에서 낯선 고양이를 만나면 '고양이'라고 부르고, 머릿속 '고양이' 서랍에 그 친구를 배정한다. 그 덕분에 새로 만난 털북숭이 역시 생선을 좋아할 것이고, 발톱이 날카로울 것이고, 경계심이 많을 것이고, 기분이 좋을 땐 골골송을 할 것이라고 추론할 수 있다. 기존에 가진 앎의 체계(머릿속 서랍들) 덕에 새로운 대상을 빠르게 이해한 것이다. 범주화의 효용에 대해 『사고의 본질』에서는 이렇게 설명한다.

범주는 여러 현상을 통해 그것을 머릿속에 구축한 사람에게 도움을 준다. 가령 대상과 행동 그리고 상황의 보이지 않는 측면을 '보이게' 만든다. 범주화는 명확한 관점을 제시하고, 숨겨진 항목이나 속성을 감지하게 하고, 미래의 사건을 예측하게 하며, 행동의 결과를 예견하게

하여 자신이 속한 상황을 이해한다는 느낌을 준다. 그래서 판단을 하고 상황이 어떻게 진행될지 추측할 수 있게 돕는다.

머릿속 서랍의 작동 방식을 재미있게 느낄 수 있는 놀이를 준비했다. 아래는 우리가 일상적으로 사용하는 문장 구조다. 당신이라면 괄호 안에 어떤 말을 넣겠는가?

○ 영국에 비틀스가 있다면 한국에는 ()가 있다.
○ 〈슬램덩크〉에 안 선생님이 있다면 〈달려라 하니〉에는 ()가 있다.
○ 뉴턴에게 사과가 있다면 다윈에겐 ()가 있다.

A	B	C	D
영국	비틀스	한국	
슬램덩크	안 선생님	달려라 하니	
뉴턴	사과	다윈	

답을 찾는 데에 집중해서 인식을 못 했을 수 있지만, 당신 뇌는 조금 전 A(영국, 슬램덩크, 뉴턴)에게 B(비틀스, 안 선생님, 사과)가 무엇을 의미하는지 정의내렸다. A와 B 관계의 본질을 파악해야만 새로 제시된 C와 D의 관계에 적용할 수 있기 때문이다. 만약 영국에 있어 비틀스의 의미를 '국가를 대표하는 음악

산업의 아이콘'으로 정의한다고 가정하면 어떨까? '한국에는 ()가 있다'라는 문장 안에는 누가 어울릴까? '시공을 초월해 예술성을 인정받는 아티스트'로 정의한다면? 그때는 괄호 안에 누구를 넣어야 할까? 이 사례에서 기억해야 할 점은 이것이다. 대상의 본질을 어떻게 정의하는지에 따라 이후에 덧붙일 수 있는 이야기 방향성이 달라진다는 점, 다시 말해 편집 방향이 생겨난다는 점이다.

다른 놀이도 해보자. 이번에도 역시 괄호를 채우면 된다.

○ 내가 만약 과자라면 나는 ()일 것이다.
○ 내가 만약 자동차라면 나는 () 브랜드일 것이다.
○ 내가 만약 동물이라면 나는 ()일 것이다.

이 질문은 기업 브랜드 컨설팅을 할 때 실제로 종종 사용하는 문장이다. '우리 브랜드가 과자 브랜드라면 무엇에 가장 가까울까?'라는 질문에 답하려면 자사 브랜드의 본질을 규정하는 자기만의 설명이 먼저 나와야 한다. 그것을 기준 삼아 머릿속 과자 서랍을 훑으면서 가장 유사한 것을 찾아내야만 저 질문에 답할 수 있다.

사실 이 놀이는 은유적 사고를 훈련하는 놀이이기도 하다.

철학자 아리스토텔레스는 뛰어난 시인이 가진 창조성의 근원을 메타포(metaphor, 은유)로 보았다. 언뜻 관계없어 보이는 두 대상의 연결고리를 알아보고 가시화하는 능력이 곧 창의성이라는 의미다. 황현산 선생의 책 제목『밤이 선생이다』로 예를 들어보자. '밤'과 '선생'은 언뜻 거리가 먼 단어이지만, '밤'이 가진 속성과 '선생'이 가진 속성에서 닮은 점을 찾아내 둘을 연결했다. 이렇게 은유는 유사성의 토양에서 싹을 틔운다.

그런데 갑자기 문학 강의하는 것도 아니고, 은유니 유사성이니 하는 것이 편집과 무슨 상관이 있단 말인가? 편집은 무질서한 재료를 분류하고 조합해 새로운 의미를 부여하는 일련의 과정이다. 에디터는 정보 사이의 거리와 관계를 다각도에서 파악한 뒤 순서를 부여해 매력적인 스토리 혹은 메시지로 빚어내는 일을 한다. 유사성을 알아차려야 분류도 할 수 있고, 새로운 연결도 할 수 있다. 유사성을 알아보는 능력은 에디토리얼 씽킹의 기본이다.

IBM의 프로덕트 디자이너 베티 퀸Betty Quinn이 인스타그램에서 진행하는 사이드 프로젝트 'Art History Fashion' 사례를 보자. 디자인과 미술사학을 전공한 그는 2017년부터 미술 작품과 패션 사진을 매칭하는 게시물을 올린다. 특정 미술 작품을 향한 오마주 디자인만 올리는 것이 아니다. 우연히 발견한 시각적 연결

시각적으로 유사한 미술과 패션 작품을 병치한 피드

고리를 차곡차곡 아카이브함으로써 미술사 기록이 동시대 시각 문화 전반에 얼마나 큰 영향력을 미치는지 암묵적으로 설득한다. 베티 퀸은 해당 프로젝트로 구글, 콘데나스트, 파페치, 메트로폴리탄 뮤지엄 등과 협업했다. 재료는 보다시피 모두 오래된 이미지다. 시각 문화사의 창고에 쌓여 있던 재료들이 베티 퀸만의 편집을 거친 뒤 동시대 문화계의 의미망 안에서 새로운 지위를 얻었다. 유사성을 알아차리고 연결하는 편집의 가치를 직관적으로 보여주는 사례다.

'Art History Fashion' 계정을 본 사람들은 대부분 이렇게 놀란다. "어떻게 그 많은 데이터 중에서 꼭 닮은 둘을 찾아냈을까?"

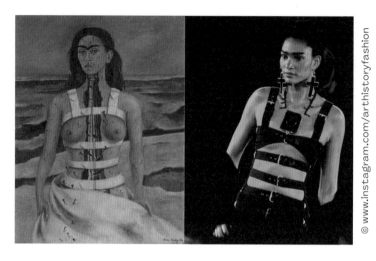

(왼쪽) 프리다 칼로, 〈The Broken Column〉, 1944
(오른쪽) Jean Paul Gaultier Spring 1998 Ready-to-Wear Collection,
from the Condé Nast Archive, 1998

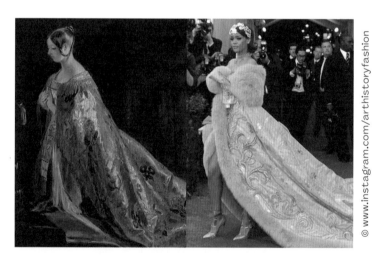

(왼쪽) 찰스 로버트 레슬리, 〈Queen Victoria in Her Coronation Robes〉, 1838
(오른쪽) Rihanna in Guo Pei, Met Gala, 2015

감탄의 이유를 정확히 특정하자면 '많은 자료를 검토하고 찾아낸 성실성'에 있을 것이다. 두 이미지 사이의 유사성은 이미 표면적으로 드러나 있어 알아차리기 그리 어렵지 않기 때문이다.

반면 숨어 있던 구조적 유사성을 파악하고 새롭게 재해석한 창작 앞에선 보통 이런 감탄사가 터진다. "어떻게 저런 생각을 했을까?" 감탄의 이유가 발상의 독창성에 있다. 예를 들어 기원전 1세기경 로마에서 건축가로 활동한 비트루비우스는 특별한 음향 장비 없이 소리가 멀리까지 잘 전달되는 원형 극장을 설계했다. 비결은 강에서 퍼져나가는 물결을 관찰한 뒤, 공기 중에 퍼져나가는 소리 역시 물결 모양의 파동(주파수)일 거라고 유추한 데에 있었다. 너울거리는 물의 움직임에서 굴절과 간섭 등의 원리를 파악한 뒤 그것을 소리에 적용해 잔향과 공명이 잘 일어나는 무대 공간을 설계할 수 있었다.

　　물-멀리 퍼져나간다-물결
　　소리-멀리 퍼져나간다-음파

비트루비우스는 직관적으로 이러한 구조를 발견했다. 그로부터 1,500년이라는 엄청난 시간이 흐른 뒤에야 측정 기술이 생기고 음파 이론이 정립되기 시작한 걸 생각하면 놀라운 일이다. 그는 후대 물리학자들에게 파동*wave*이라는 이해의 도구를 선물

한 셈인데, 이는 전파, 광파, 중력파를 연구하는 현대 과학에서도 여전히 유효하다.

또 한 번 의문이 들 것이다. 갑자기 과학 강의하는 것도 아니고, 도대체 이것들이 편집과 무슨 상관이람? 비트루비우스 사례에서 강조하고 싶었던 건 유추력이다. 유추는 '같은 종류의 것 또는 비슷한 것에 기초하여 다른 사물을 미루어 추측하는 일'이다. 이것은 문학가나 과학자들에게만 필요한 사고력이 아니다. A의 구조를 빌려서 그와 유사하다고 여겨지는 B에 적용하는 능력은 기존의 정보를 새롭게 조합하는 모든 이에게 유의미하다. 친숙함에서 새로움으로 도약하는 강력한 도구이기 때문이다.

서울시립미술관 《그리드 아일랜드》 전에서 만난 백정기 작가의 〈자연사박물관〉은 먼저 어마어마한 물성으로 인상 깊게 다가온 작품이다. 물이 담긴 수백 개의 유리병과 유리잔이 선반에 차곡차곡 놓여 있는데, 각 선반은 유대류, 소목류 등 하나의 생물 분류 체계를 상징한다. 선반을 채운 유리병 앞에는 '녹색반지고리주머니쥐', '흰꼬리사슴', '난쟁이멧돼지', '살찐꼬리가짜엔테치누스' 등 실존하는 동물 학명과 생태에 대한 설명이 적혀 있다. 자연사박물관에서 만날 법한 글을 미술관 설치 작품에 적용한 경우다.

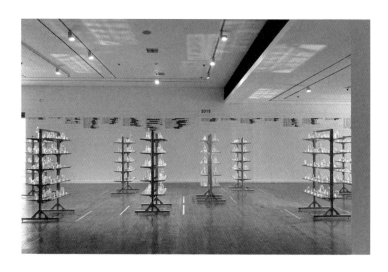

백정기, 〈자연사박물관〉, 2019

유사성과 연관성 찾기

이 작품에서 배울 수 있는 에디터적 사고력은 무엇일까? 백정기 작가는 동물(생명체)과 유리병이라는 멀리 떨어진 두 대상 사이에 공통적으로 존재하는 구조를 찾았다. 바로 물을 몸에 지니고 산다는 점이었다. 지구에 처음 물이 생성된 후 수억 년 동안 물의 전체 양은 줄거나 늘지 않았다. 우리 인간의 체액이 모두 한때 다른 생물의 체액이기도 했다는 의미다. 백정기 작가는 이런 자신만의 관점을 미술 작품으로 시각화하기 위해 다양한 생김새를 지닌 유리병을 재료로 사용했다.

작가가 규정한 본질

동물-물(체액)을 몸에 지닌다-다양한 생김새

유리병-물을 몸에 지닌다-다양한 생김새

작가가 부여한 메시지/의미

1. 물 자체는 형태가 없고, 컨테이너 형태에 따라 일시적인 모양으로 살아간다.
2. 인간, 동물, 미물도 결국 하나의 물을 공유한다. 고로 우리는 모두 연결되어 있다.

현대미술에 익숙하지 않은 독자에게 이런 식의 사유는 얼핏 어렵게 느껴질 수도 있다. 하지만 A에서 발견한 내용을 B에 적용시킴으로써 이전에는 없던 새로운 인식을 만들어내는 작업은 우

리 모두가 매일 밥 먹듯 한다. 조금 더 쉽고 친숙한 예를 보자. 아마 이런 표현을 들어본 적 있을 것이다.

자전거계의 롤스로이스
막걸리계의 돔페리뇽
두부계의 에르메스
카메라계의 롤렉스
강사계의 김태희
트로트계의 비욘세
…

이런 리스트는 왜 끝없이 탄생하는 걸까? 그냥 말장난 아니냐고? 누가 저런 식의 메시지를 진지하게 받아들이냐고? 정말 그럴까? 아무런 주목 효과나 설득력이나 각인 효과가 없는데, 사람들이 저런 도식을 만들며 소통하는 걸까?

다음 장의 도표를 보자. 《버즈피드》 뉴스 수석 디자이너였던 미셸 리알이 만들어서 몇 해 전 실리콘 밸리에서 엄청나게 화제가 되었던 'Is Your Startup Idea Already Taken?'이다. X축은 스타트업의 대표적 사업 모델을 상징하는 네 개 기업이 자리한다. 우버/틴더/버치박스/에어비앤비. 사업 모델로 표기하자면 모빌리티 O2O 모델/소셜 디스커버리 모델/구독 경제 모델/공유 플랫폼 모델 정도이지 않을까.

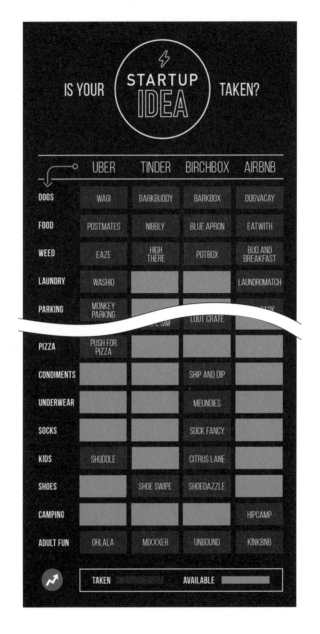

IS YOUR STARTUP IDEA TAKEN?

	UBER	TINDER	BIRCHBOX	AIRBNB
DOGS	WAGI	BARKBUDDY	BARKBOX	DOGVACAY
FOOD	POSTMATES	NIBBLY	BLUE APRON	EATWITH
WEED	EAZE	HIGH THERE	POTBOX	BUD AND BREAKFAST
LAUNDRY	WASHIO			LAUNDROMATCH
PARKING	MONKEY PARKING			
			LOOT CRATE	
PIZZA	PUSH FOR PIZZA			
CONDIMENTS			SHIP AND DIP	
UNDERWEAR			MEUNDIES	
SOCKS			SOCK FANCY	
KIDS	SHUDDLE		CITRUS LANE	
SHOES		SHOE SWIPE	SHOEDAZZLE	
CAMPING				HIPCAMP
ADULT FUN	OHLALA	MIXXXER	UNBOUND	KINKBNB

TAKEN ▇▇▇ AVAILABLE ▇▇▇

Y축에는 온갖 산업군이 있다. 첫 행에 등장하는 반려견 산업을 보면 우버 모델은 WAG!, 틴더 모델은 BARKBUDDY, 버치박스 모델은 BARKBOX, 에어비앤비 모델은 DOGVACAY 서비스가 이미 차지했다. 빈 땅이 없다. 반면 캠핑 산업을 보면 에어비앤비 모델만 선점되었고, 나머지 땅은 모두 비었다. 캠핑계의 우버, 캠핑계의 틴더, 캠핑계의 버치박스를 만들 가능성이 살아 있다는 뜻이다. (모두 알다시피 A의 성공 사례를 모델링해서 B에 적용하는 것은 경영계의 오랜 전략이다.)

블로그 포스팅에 단골로 등장하는 카피부터 우아한 미술관 전시 작품, 수억 원의 투자금이 걸린 비즈니스 모델 발굴에 이르기까지, 유사성을 지렛대 삼아 도약하는 아이디어는 어디에나 있다. 제임스 웹 영은 『아이디어 생산법』에서 이렇게 썼다. "오래된 요소들을 가지고 새로운 조합을 만드는 능력은 관계를 알아보는 능력에 크게 의존한다." 관계를 알아보는 능력이란 결국 자신만의 언어로 본질을 규정하는 능력, 유사성과 연관성을 알아차리는 능력, 분류 기준을 정하는 능력일 것이다.

4. 관계와 간격

목적에 맞게 적정 거리
조정하기

파편화된 정보가 맥락 없이 난삽하게 흩어져 있을 때, 혹은 과잉 범람할 때, 사람들은 편집의 필요성을 느낀다. 재료를 선별하고 자리를 찾아주면 혼란이 잦아들고, 사람들은 그 안에서 의미·메시지·스토리·취향·의도 등의 지향점을 읽어낸다. 다음 예를 보자.

[사례 1]

1 – 2 – 3 – 4 – 5 – (　　) – 7

숫자를 하나의 정보 단위로 보자. 누군가 의도를 가지고 선택·배치한 편집의 결과물로 보는 것이다. 독자 대부분이 괄호 안에 무엇이 올지 쉽게 유추할 것이다. 이런 편집은 정보 사이의 간격이 일상적인 관습 안에 있기 때문에 관계를 파악하기 쉽다. 대신 지적·미적 흥미나 자극을 느끼긴 어렵다. 다른 사례를 보자.

[사례 2]

16 – 06 – 68 – 88 – (　　) – 98

이번 조합은 정보 사이 관계의 끈이 희미하다. 괄호 안에 올 숫자를 단박에 대답하기 어렵다. 유추력을 사용해 구조를 파악하려 애쓰고, 가설을 세워서 가능성을 검증하는 과정을 밟아야 한다. 그 과정에서 인식을 날카롭게 벼린다. 새로운 자극을 경험

하는 것이다. (그나저나 예시의 답을 찾으셨는지 모르겠다. 편집자가 숨겨 놓은 구조가 보이면 괄호 안에 무엇을 넣을지 알 수 있다. 답은 L8이다.) 이 번에는 단어의 조합으로 예를 들어보자.

[사례 1]
원숭이 엉덩이 – 빨갛다 – 사과 – 맛있다 – 바나나 – 길다 – 기 차 – 빠르다 – 비행기 – 높다

[사례 2] *
밀가루 뒤집어쓰기 – 퉁퉁 부은 발 – 자정 넘어 벽에 못 박기 – 기울어진 시소 – 썩은 씨앗 – 몸을 터는 젖은 개

에디팅은 무엇과 무엇을 어떻게 붙일지 선택하는 일, 다시 말 해 재료들 사이에 존재하는 미적·심리적·논리적 거리와 간격을 다루는 일이다. 글만 다루는 편집자도, 이미지만 다루는 편집자 도, 글과 이미지를 동시에 다루는 편집자도 정보 사이의 거리를 다룬다는 측면에서는 동일한 행위를 한다.

* 안희연 시인의 시집 『여름 언덕에서 배운 것』에 실린 시 「소동」에 등 장하는 시어들

다만 어떤 편집은 [사례 1]처럼 관습적 약속에 충실하고, 어떤 편집은 [사례 2]처럼 도전적인 초대장을 보낸다. 다수와 무난하게 소통하기 위해 정리하는 편집도 있고, 전에 없던 새로운 의미나 심상을 만들어내기 위한 편집도 있다. 무엇이 설득력이 낮다 높다 함부로 판단할 수 없다. 중요한 건 개별 프로젝트의 목적과 수용자 성향이다. 자신이 수행하는 선택과 배치가 어떤 결과를 만들어냈으면 하는지 정확한 목적지를 찍고, 상황에 맞춰 정보 사이의 거리를 조정하는 것이다. 익숙함과 명확함, 낯섦과 모호함이라는 두 원소를 손에 쥐고 목적에 맞춰 적정 배합 비율을 찾아내는 일. 나는 그것이 에디팅의 본질이라고 생각한다.

예를 들어 은행을 이용하는 고령층 고객에게 상품을 설명하는 책자를 만들면서 [사례 2]처럼 낯섦과 모호함 축으로 치우친 편집을 하면 설득력은 떨어진다. 반대로 Z세대 독자들이 흥미를 느끼고 멈추어 읽어보도록 하고 싶다면서 [사례 1]처럼 익숙함과 명확함 축으로 치우친 편집을 하면 설득력이 떨어진다. 여러 차례 말하지만, 나는 설득력이 수용자에 대한 상상력에서 나온다고 믿는다. '이걸 본 그의 입장에서 메시지에 동의가 될까? 이해가 될까? 더 궁금한 점은 없을까? 신선하게 느껴질까?' 자문하면서 재료와 재료 사이의 거리를 조절한다.

글을 다루는 에디터는 단어와 단어가 맞붙을 때 피어나는 뉘앙스를 포착해 기억에 남는 제목을 뽑거나 카피를 쓴다. 문단

과 문단 사이 흐름을 감지하고 정보의 공백을 늘이거나 줄인다. 편집장이 되어 잡지 한 권을 엮을 땐 필자와 필자, 아티클과 아티클을 묶음으로써 생겨나는 주장과 메시지, 매체의 연상 이미지를 조정하기도 한다.

이미지를 재료로 쓸 때는 어떨까? 2022 부산비엔날레에 초대된 두 아티스트, 프랑코 살모이라기*Franco Salmoiraghi*와 임충섭, 그리고 2019년 베니스 비엔날레에서 황금사자상을 수상했던 아서 자파*Arthur Jafa*의 작업으로 이야기를 풀어가보자.

이탈리아계 미국인 프랑코 살모이라기는 1968년 하와이대학교에서 교직 생활을 시작하면서 하와이의 자연환경과 정신적 가치를 지키려는 이들을 사진으로 기록해왔다. 〈Tortured Metal, Broken Stone〉 연작은 하와이 사람들에게 신성한 섬으로 여겨지는 카호올라웨섬에서 촬영한 것이다. 카호올라웨섬에는 많은 고고학적 유적이 남아 있지만, 1941년 미국 정부에 몰수되어 포격 연습장으로 사용되며 황폐해졌다. 운동가들의 노력과 헌신으로 20여 년 만에 군부대가 철수하고 섬이 반환되었는데, 프랑코 살모이라기는 반환 직후부터 꾸준히 섬에 들어가 폭력의 흔적과 그 와중에 다시 피어나는 자연의 흔적을 병치한 사진 작업을 했다. 알루미늄판에 둘로 나누어 한쪽에는 헬리콥터, 포탄, 군수용품 등 폭력의 이미지를 놓고, 다른 쪽에는 물고기, 들풀, 조약돌 등 자연의 이미지를 배치

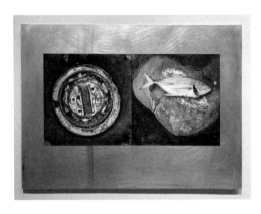

프랑크 살모이라기, 〈Tortured Metal, Broken Stone〉, 1994(2022 재제작),
알루미늄판에 디지털 잉크젯 프린트, 60.96x106.88cm(10)

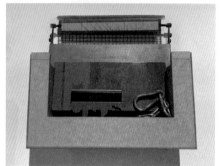

임충섭, 〈Scape@Fossil 1-8〉, 2008, 아크릴, 발견된 오브제, 혼합매체, U.V.L.S. 젤, 45.7×47×15.2cm(8)

했다. 의미적·조형적으로 너무 멀지도 가깝지도 않은 거리에 있는 두 컷을 붙여놓음으로써 메시지를 전달한다.

1970년대 초 뉴욕으로 건너가 활동한 임충섭 작가의 〈Scape@ Fossil 1-8〉은 작가가 허드슨강변을 매일 산책하며 주운 물건을 아상블라주(assemblage. 프랑스어로 '집합, 조립' 등의 의미로 일상적 재료를 작품으로 사용하는 기법이다. 2차원 평면 콜라주와 달리 아상블라주는 3차원의 모둠을 의미한다) 재료로 사용한 사례다. 종이, 나뭇가지, 철제 부품, 돌멩이 등 이질적인 사물을 함께 놓음으로써 기존의 학습된 인식의 틀로는 설명하기 힘든 새롭고 묘한 느낌을 자아낸다. '발견된 사물로 쓴 시'라 부를 만한 서정적 작업으로 익숙함과 명확함의 비율을 낮추고, 낯섦과 모호함의 비율을 끌어올린 편집이라 할 수 있다.

2019년 스톡홀름 현대미술관의 대규모 개인전에서 만난 아서 자파는 혀를 내두를 만한 편집광이었다. 아프리카계 미국인의 정체성을 추적하기 위해 온갖 잡지와 인터넷에서 방대한 양의 이미지를 스크랩하고 일련의 순서로 배치한다. 분명 기존 맥락을 도려낸 이미지 파편의 모음인데, 스크랩북을 넘기다보면 페이지와 페이지 사이에서 복잡미묘한 느낌과 감정이 피어오른다.

아서 자파의 개인전이 열렸던 스톡홀름 현대미술관(Moderna Museet) 전시장 풍경.
전시장 한쪽 벽에는 작가 컴퓨터에 저장되어 있던 디지털 이미지들을 출력해 빼곡하게
붙여두었고, 전시장 중간 테이블 위에는 어마어마한 양의 스크랩북이 놓여 있었다.
아프리카계 미국인이 미디어에서 재현되는 방식이나 흑인 문화의 흔적과 관련된 이미지,
작가를 매혹한 낯선 이미지가 뒤섞인 상태였다.

특히 인상적이었던 영상 작업 〈APEX〉은 8분 22초의 러닝타임 동안 전자 사운드 박동에 맞춰 점멸하는 일련의 이미지 모둠을 보여준다. 미키 마우스, 전자 현미경으로 본 곤충, 흑인 운동선수, 흑인 음악가, 폭동 현장, 영화 아바타 속 나비족, 훼손된 시체 등 언뜻 맥락 없어 보이는 이미지들을 차례차례 보고 있노라면 불편함과 무서움, 기이함과 매혹 사이 모호한 지대에 머물게 된다. 아서 자파는 아프리카계 미국인으로 미국 사회에서 살아가는 것이 섬뜩하면서 동시에 매력적이고, 장엄하면서도 비참한 경험이라는 자신의 관점을 담기 위해 이미지 사이의 관계와 거리를 조정했다.

"모든 것은 관계에 대한 것입니다. 앞의 이미지와 뒤의 이미지 사이에는 어떤 관계가 있을까요? 제가 말하고 싶은 것은 만약 당신이 이것과 저것을 가져다가 포갠다면 그 포개진 장소가 바로 당신이라는 점입니다."
– 아서 자파, MoMA에서 진행한 〈APEX〉 코멘터리 인터뷰 중

프랑코 살모이라기, 임충섭, 아서 자파 모두 수집한 이미지를 편집·배치하는 방식으로 작품을 창작했다. 다만 세 작가는 '잘 설명하기'와 '낯설게 하기'라는 목적 스펙트럼의 양극단 사이에서 조금씩 다른 지점에 좌표를 찍었다.
에디토리얼 씽킹을 위한 요점이 바로 여기 있다. 글을 다룰

아서 자파, 〈APEX〉 중 일부, 2013

때든 이미지를 다룰 때든 정보 사이의 간격이 너무 좁으면 신선한 재미가 없고, 너무 멀면 소통이 어려워진다는 사실을 기억하면서 자신이 사용할 재료 사이의 거리를 감각할 줄 아는 사람이 되어야 한다는 것.

(그림과 그림의 연결로 이야기를 짓는) 이 작업의 어려움은 효과적인 구성 요소들 사이의 간격을 알아내는 것이다. 간격이 너무 크면, 독자는 받은 정보로 이야기를 연결할 수 없고 당신은 독자를 잃게 된다. 반대로 간격이 너무 좁으면, 새로운 구성 요소들이 반복되는 것처럼 보이고 작품은 독자의 관심을 잃게 될 것이다.
– 린드 워드, 『Storyteller Without Words』

현대 그래픽 노블의 원형으로 평가받는 워드리스 북*wordless book* 장르를 개척한 선구자 린드 워드*Lynd Ward*가 쓴 위의 문장을 읽을 때마다 나는 에디터의 임무를 상기하게 된다. 그렇다면 정보 사이 간격을 감지하는 센서는 어떻게 연마할 수 있을까? 그간 나에게 유용한 훈련이 되어주었던 몇 가지 놀이를 공유하려 한다.

첫 번째는 타인의 창작물의 구성 요소를 분해하는 '해부하고 바꿔 끼기' 놀이다. 완성형 창작물을 다시 원천 재료 레벨로 분리한 다음 각 재료를 다른 것으로 바꿨을 때 어떤 변화가 생길지 상상하는 훈련이다. 예를 들어보자.

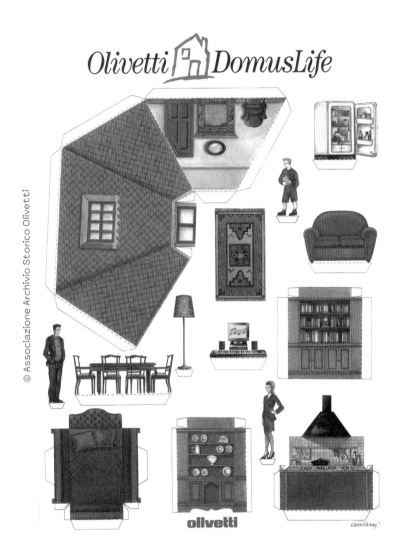

에토레 소트사스, 〈Olivetti DomusLife〉, 1993

목적에 맞게 적정 거리 조정하기

앞장의 포스터는 멤피스*Memphis* 디자인 그룹 멤버이자 기능 주의 중심의 모더니즘 디자인에 반기를 들었던 이탈리아 스타 디 자이너 에토레 소트사스*Ettore Sottsass*가 가전·가구 기업 올리베티 *Olivetti*를 위해 만든 가정용 PC 광고 포스터이다. 이렇게 흥미를 자극하는 창작물을 만나면 "와, 예쁘다", "재밌다" 같은 감탄에 서 멈추지 않고 원천 재료 레벨로 해체해본다.

이 이미지는 어떻게 만들어진 것일까?

○ **표현 방식** : 종이 인형 놀이 모티브의 일러스트레이션
○ **등장 요소** : 3인 가구 구성원, 지붕과 응접실, 가구들, 주방 가전, 가정용 PC
○ **톤 앤 무드** : 위트, 즐거움, 재미
○ **최종 메시지** : 종이 인형 놀이를 할 때처럼 자율적이고 전 능한 기분을 모든 가족 구성원에게 선사하는 올리베티 제품

그다음 가정형 질문을 이어간다. '만약 속성 중 하나가 바뀐 다면 어떨까?' 일례로 만약 종이 인형 놀이 모티브가 아니었다면 어땠을까? 집에서 즐거운 시간을 보내는 3인 가족을 촬영한 사 진을 썼다면 어땠을까? 3인 가구가 아니고 1인 가구였다면 어땠 을까? 광고할 상품인 컴퓨터의 크기를 많이 키웠다면 어땠을까?

최상단의 타이포그래피가 주거생활을 의미하는 'DomusLife'가 아니라 전능감을 강조하는 'Almighty Home'이었다면 어떤 느낌이 들었을까? 이렇게 상상을 이어가다보면 현재 조합을 최종본으로 결정한 창작자의 의중을 조금 더 이해할 수 있게 된다. 이 과정에서 자연스럽게 자기만의 감각과 판단의 가늠자 역시 조금씩 선명해진다.

두 번째는 '아무거나 잡화점 주인' 놀이다. 가상의 상점 주인이 되었다고 상상하면서 진열대를 어떤 조합으로 꾸릴지 생각해보는 것이다.

[진열대 1]
바디 워시 - 샴푸 - 컨디셔너 - 핸드 워시 - 로션

위 조합으로 물건을 모으면 진열대 제목을 영락없이 〈바디&헤어케어〉라고 지어야 할 것이다. 그런데 만약 아래 조합으로 진열대를 꾸린다면 어떤 제목을 달아줄 수 있을까?

[진열대 2]
바디 워시 - 커피 - 3M 소음방지 귀마개 - 책 『글쓰기 좋은 질문 642』 - 유칼립투스 오일

독자마다 다른 제목을 상상할 수 있겠지만, 나는 〈마감을 코앞에 둔 창작자를 위한 부스터〉라고 지을 것 같다. [진열대 1]과 [진열대 2]에 있는 바디 워시는 사물 그 자체로는 변한 것이 없지만, 함께 놓인 사물(정보)에 의해 함의가 달라졌다. 이렇게 관습적인 분류법에서 일부러 멀어져보는 연습을 하다보면 사물(정보)의 의미와 연상 이미지 네트워크를 다각도에서 살피게 되고, 다른 사물(정보)과의 관계를 어떻게 신선하게 맺어줄 수 있을지 궁리하게 된다.

마지막으로 권하고픈 놀이는 제롬 케이건의 책 『무엇이 인간을 만드는가』에서 힌트를 얻은 '아무 단어 챌린지'다. 랜덤으로 두 단어를 골라 그 쌍이 공유하는 특성을 적어도 한 가지 이상 찾아내는 연습이다.

대부분의 성인은 자기가 사용하는 언어에서 아무 단어나 쌍으로 잡아도 그 쌍이 공유하는 특성을 적어도 한 가지는 감지할 수 있다. 좋은-나쁜(good-bad), 활발한-활기 없는(active-passive), 강한-약한(strong-weak), 남성-여성(male-female)과 같이 서로 반대되는 기본적인 단어 쌍이 겉으로는 완전히 별개로 보이는 단어의 쌍을 하나로 묶는 연결고리를 제공하기 때문이다.

예를 들어보자. 아스피린과 백신은 좋다(good). 눈보라와 운동선

수는 활발하다(active). 아기와 빗방울은 약하다(weak). 바다와 여왕벌은 여성이다(female). 마법 의식은 이런 종류의 연관관계를 바탕으로 이루어진다. 남성의 마음을 사로잡고 싶었던 고대 이집트의 한 여성은 밀랍과 남자의 마음은 둘 다 부드럽게 녹아내릴 수 있다는 가정하에 남자의 모양으로 빚은 밀랍 조각상을 녹였다.
-제롬 케이건, 『무엇이 인간을 만드는가』

훈련법은 이렇다. 먼저 머릿속 단어 주머니에서 아무 단어나 골라잡는다. 지금 나는 '고양이'가 떠올랐다. 그다음 즉각적으로 연상되는 단어를 적는다. '고양이-강아지'. 이 단어 조합의 공통점은 뭘까? '가장 사랑받는 반려동물'이라고 정리해본다. '고양이-가방'은 어떨까? '곁에 있으면 안심이 됨'이라는 속성이 연상된다. '고양이-택시'라면 어떨까? '불러도 절대 안 옴'. '고양이-빨간색'은? '강인하다'. '고양이-몰스킨 노트'는? '쫙 펴진다'. '고양이-달력'은? '뭔가를 하라고 조른다'….

이 놀이 역시 단어(정보)가 품고 있는 연상 그물망을 활성화시킨다. 단어(정보)는 모양, 색, 촉감, 크기, 기능, 소리, 일반적으로 위치하는 장소, 움직임, 습성, 범주, 상징성 등의 다양한 갈고리를 가지고 있다. 이 갈고리들을 최대한 자유롭게 풀어놓으면 연결 가능성이 높은 재료나 개념을 유연하게 찾아낼 수 있다.

이런 놀이를 응용해 브랜드를 가운데 놓고 기업이 자신의 차

별점에 어떤 연상 이미지를 부여하는지 생각해볼 수도 있다. 브랜딩의 핵심은 결국 연상 이미지 관리이기 때문이다. 일례로 리브랜딩을 한 토스는 '공 던지듯 쉬운 금융'이라는 기존의 연상 이미지를 지우고, 3D 로고와 함께 '새로운 차원을 향한 비틀기(도전)'라는 새로운 연상 경로를 제안했다. 토스(던지다, 뒤섞다)라는 단어에 이전까지는 멀리에 있던 '도전'이라는 연상 개념을 가까이 놓기 위해 어떤 모션그래픽, 캠페인, 굿즈 등을 제작했는지 해부해 볼 수 있다. 티파니를 '변치 않는 사랑'과 연결한 경로, 올드 셀린을 '우아함, 절제'와 연결한 경로, 볼보를 '안전'과 연결한 경로, 설화수를 '헤리티지'와 연결한 경로, 맥심을 '여유와 행복'과 연결한 경로 등 브랜드 연상 네트워크 사례를 공부하면서도 정보 사이의 간격을 감지하는 센서를 연마할 수 있다.

5. 레퍼런스

새로움을 만드는

재배치, 재맥락화

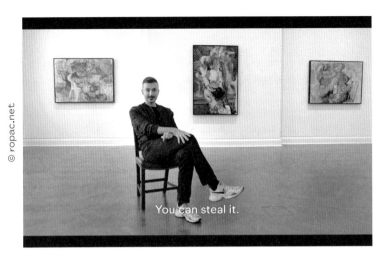

You can steal it.

아드리안 게니, 《The Fear of NOW》 전시 인터뷰 영상

"말레비치 같은 예술가들은 전통을 무력화시키려 안달했죠. 반면 독일 예술가들은 '게르만 고딕'이라는 자신들의 고유한 역사와 연결하는 방법을 알았어요. 저는 후자에 가까워요. 저에게 1990년 이전까지의 모든 것은 퍼블릭 도메인이에요. 훔칠 수 있는 거죠."
–아드리안 게니, 타데우스 로팍 런던 갤러리 《The Fear of NOW》 전시 인터뷰 영상 중

페이스 갤러리 서울에서 열린 아드리안 게니*Adrian Ghenie* 개인전에서 뇌가 서서히 뜨거워지는 경험을 했다. 관람을 마칠 때쯤, 막연하게 품었던 추정이 희열 섞인 확신으로 변했다. '이 작

가는 대편집자다! 에디터로서 배울 점이 너무 많다!' 집에 돌아
와 작가를 조사하던 중 런던에서 열리는 《The Fear of NOW》 전
시 영상을 보았다. 인터뷰 끝부분에 게니가 말했다.

"You can steal it."

아드리안 게니는 전통적 회화 기법과 주요 예술가의 작품
을 창작 모티브로 자주 활용해온 작가다. 일례로 2016년 작
〈Degenerate Art〉는 1920년대에 나치에 의해 '퇴폐 미술'로 낙인
찍혔던 화가들에게 바치는 헌사로, 빈센트 반 고흐의 1889년 자
화상을 모티브로 한다. 서로 다른 질감의 조각이 충돌하며 모호
한 형상과 정서를 만들어내는 그림이다.

화폭을 채운 다양한 기법은 모두 선배 화가의 것이다. 피카
소 Picasso 의 분절된 시점, 게르하르트 리히터 Gerhard Richter 의 긁기
텍스처, 빌럼 더코닝 Willem de Kooning 의 즉흥적인 색채 표현, 프랜
시스 베이컨 Francis Bacon 의 원시적 인물 표현, 라울 하우스만 Raoul
Hausmann 의 포토몽타주, 쿠르트 슈비터스 Kurt Schwitters 의 콜라주
까지… 아드리안 게니의 레퍼런스 목록을 보고 있으면 하이퍼링
크로 무한하게 연결된 위키피디아가 연상된다. 누구나 접근할 수
있는 방대한 네트워크 안에서 자기만의 연결 지점을 찾아내고 이
어 붙여서 새로운 무언가를 만들어냈기 때문이다.

아드리안 게니, ⟨Degenerate Art⟩, 2016

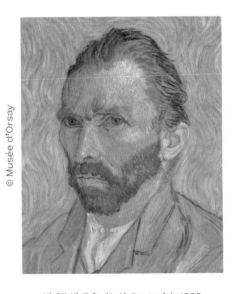

빈센트 반 고흐, ⟨Self-Portrait⟩, 1889

"훔치세요"라고 말하는 영상 속 게니의 표정은 의기양양하다. 타인의 창작물을 해석하고 응용해 자기화하는 요령을 터득한 고수이기에 할 수 있는 발언이다. 게니의 작업을 보면 자연스럽게 이런 질문이 든다.

"레퍼런스를 적극적으로 활용하면서 결국은 '자기 것'을 만들어내는 힘은 어디에서 나올까?"

나는 이 질문이 에디토리얼 씽킹의 핵심 중 하나라고 믿는다. 우리가 사용하는 재료는 더이상 원천적이지 않다. 머릿속에 떠오른 기획이 새로운 것 같아도 조금만 검색해보면 이미 비슷한 결과물이 나와 있다. 레퍼런스는 무한대다. '새로고침'만 하면 영원히 끝나지 않는 핀터레스트 속 세계처럼.

얼마 전, 독창성에 대해 생각할 거리를 던지는 흥미로운 논문 〈영화의 콘텐츠 차용 현황과 독창성의 위기〉를 읽었다. 2천 3백여 편의 영화와 애니메이션을 분석해 3만 4천여 개의 스토리 모티브로 DB를 구축해보니 각 영화가 얼마나 닮아 있는지 지표화할 수 있었다는 내용이었다. 2012년에 개봉한 〈광해, 왕이 된 남자〉는 이반 라이트만 감독이 1993년에 만든 〈데이브〉와 75% 유사하고, 2011년에 개봉한 〈최종병기 활〉은 멜 깁슨이 감독한 2006년 작 〈아포칼립토〉와 79% 유사하다고 한다.

이 정도면 표절 아니냐고? 나는 다르게 생각한다. 어떤 예술 분야든 기존에 나온 창작물을 모티브 단위로 DB화하면 분명히 유사성을 지닌 작품들이 곳곳에서 튀어나올 것이다. 하늘 아래 새로운 것이 정.말.로. 없는 과잉생산 시대에는 독창성을 '처음부터 끝까지 새로운 것을 만들어내는 능력'이 아니라 '재배치를 통해 차이를 만들어내는 능력'으로 봐야 한다. 현명하고 인자했던 고 류이치 사카모토의 말처럼.

"모든 창작물은 기존의 예술에 영향을 받는다. 거기에 자신의 독창성을 5~10% 정도 가미한다면 훌륭하고 감사할 일이다."

물론 표절이 흔한 시대인 것도 맞다. 레퍼런스를 똑같이 베끼면 표절이지만, 레퍼런스를 소화해서 자기화하면 창작이다. 표절과 창작을 가르는 기준이 모호하기 짝이 없는 '자기화 여부'라니 말장난처럼 느껴질 수 있다. 하지만 그게 예술의 질서인 걸 어쩌나. 사람마다 다르게 느끼고 판단할 수 있다는 것이 우리가 예술을 사랑하는 이유 아닌가. 표절을 옹호할 생각은 추호도 없다. 요점은 이렇다. 우리는 인용과 편집으로 창작할 수 있는 시대를 살고 있다. 그렇다고 그 작업이 쉽다고 착각해선 안 된다. 손쉬운 흉내 내기의 유혹에 빠지지 않으려면, 다시 말해 5~10% 정도라도 독창성을 드러내려면 90~95%의 레퍼런스를 자기 관점으로

읽어낼 줄 알아야 한다. 여기에서 말하는 '읽기'는 그리 만만한 작업이 아니다.

자료를 독해하는 능력은 다음과 같이 단계별로 깊어진다고 한다. 1단계는 '확인과 기억'이다. 자료에 담긴 정보를 정확하게 해석하고, 그것이 무엇에 대한 것인지 알아볼 수 있고, 본인이 찾는 정보가 그 안에 있는지 확인할 수 있는 인지 수준이다. 2단계는 '이해와 적용'이다. 텍스트의 구조를 잘 파악해서 핵심을 요약하거나 키워드를 도출할 수 있는 상태다. 요약이 이 단계에 해당하는 작업이다. 3단계는 '비평'이다. 텍스트가 취하는 입장에 찬성하는지 반대하는지 본인의 견해를 말하고 적절한 논거를 제시할 수 있는 단계다. 마지막 4단계는 '종합과 창조'다. 많은 자료와 정보를 종합하고, 중심 주제나 컨셉으로 서로를 연결시켜서 새로운 의미나 아이디어를 창조하는 단계다.

레퍼런스를 자기화하는 단계도 비슷하지 않을까? 단순 차용이 아니라 종합과 창조 수준에 도달하려면 레퍼런스 안에서 관계를 만들어내고, 의미화하고, 재배치하고, 재맥락화해야 한다. 이때 필요한 능력은 뭘까? 독해력, 유추력, 정의 능력, 연상 및 변형 능력, 정보 조직력… 하나같이 창조적 작업에 필요한 역량이다.

아드리안 게니, 〈Impossible Body 3〉, 〈Impossible Body 2〉, 2022

아드리안 게니, 〈Untitled〉 일부, 2022

아드리안 게니, 〈The Night Bird〉 일부, 2022

앞서 소개한 아드리안 게니 이야기를 조금 더 이어가보자. 페이스 갤러리 서울에서 열린 개인전에서 작가는 코로나 시기에 작업한 목탄 드로잉을 대거 선보였다. 그동안 유화를 주 매체로 사용하고 드로잉을 멀리하던 작가가 새로운 도전을 했다는 점도 신선했지만, 가장 감탄스러운 지점은 레퍼런스 이면을 들여다보고 동시대 현상에 연결할 수 있는 실타래(키워드)를 찾아낸 판단력이었다.

"르네상스부터 바로크까지 고전 예술 작품들을 살펴보면 당시 특유의 제스처들을 확인할 수 있습니다. 그것은 환희와 기도하는 모습입니다. 저는 우리가 서서히 21세기 인류 특유의 몸짓과 습관을 만들어왔다고 생각합니다. 아마 100년 뒤 지금의 모습들을 살펴본다고 가정하면 명확할 것이고, 그래서 이 특징들을 담고 싶었습니다."
-아드리안 게니, 페이스갤러리와 진행한 인터뷰 영상 중

이미 존재하는 고전 예술 작품에서 '제스처'에 주목하겠다고 결정했고, 이 결정이 '회화는 당대의 몸짓을 기록하는 장'이라는 작가만의 정의로 이어졌다. 그렇다면 우리 시대의 몸짓은? 몸을 잔뜩 웅크리고 스마트폰 액정과 노트북, TV 화면 등으로 빨려 들어갈 것 같은 인물을 그려야 하는 이유가 풍성해지고 설득력이 생겼다. 레퍼런스였던 고전 예술 작품 속 몸짓을 곧장 차용한 게 아니라 화가들이 제스처를 그린 이유에서 영감을 받은 것

Non puoi rilassarti, è un processo molto faticoso, e' il problema più grande.

Ricordo la prima volta che ho incontrato padre Bucaro

르네상스 종교화부터 도널드 트럼프 사진까지 수많은 이미지 레퍼런스를 쌓아두고 오리고 조합하면서 화폭을 구상하는 아드레안 게니. 타데우스 로팍 갤러리 홈페이지에 있는 다큐멘터리 영상을 캡처한 것으로 17분 분량의 전체 영상은 QR코드로 볼 수 있다.

이다. 다시 말해 겉으로 드러난 스타일이나 현상만 취한 것이 아니라 이면에 흐르는 의도, 구조, 상징, 패턴을 읽음으로써 레퍼런스를 자기화했다고 볼 수 있다.

아드리안 게니에게 배울 수 있는 두 번째 요령은 '다수의 레퍼런스 조합하기'다. 앞서 언급한 것처럼 아드리안 게니의 레퍼런스 목록은 아주 길다. 레퍼런스가 하나일 때는 표절이 되기 쉽지만, 여러 레퍼런스를 관통하는 하나의 키워드나 아이디어를 찾으면 고유한 탐색이 된다. 이에 대해선 만화가 게리 팬터*Gary Panter*가 아래와 같이 간단명료하게 피력한 바 있다.

영향을 받은 사람이 딱 한 사람뿐이라면 세상은 당신을 제2의 누구누구라고 칭할 것이다. 하지만 수백 명을 베끼다면 세상은 당신을 오리지널로 떠받들 것이다!
-오스틴 클레온, 『훔쳐라, 아티스트처럼』에서 재인용

단, 레퍼런스가 많이 필요하다는 핑계로 생각하기를 지연시켜선 안 된다. 인터넷 세상에서 시간을 보내며 자료의 양을 늘린다고 아이디어가 만들어지는 건 아니니까. 생각보다 레퍼런스를 찾으면서 '내가 뭔가 하고 있다'는 기분에 속는 사람이 많다. 정보를 자기화하려면 외부 자극을 차단하고 홀로 소화하는(생각하는) 시간을 가져야 한다. 레퍼런스를 모으긴 했지만 어떻게 조

리할지 모르겠다면 세상에 나와 있는 다양한 브레인스토밍 툴을 이용해보는 것도 좋다. 좋은 질문이 레퍼런스를 꼼꼼하게 뜯어보게 만들고, 변형 가능성을 발견하게 돕기 때문이다. 여러 브레인스토밍 툴 중 스캠퍼*SCAMPER*를 기본으로 에디터 업에 맞게 변형시킨 질문 목록을 공유한다.

S(substitute) : 대치하기

Q. 무엇을 대신 사용할 수 있을까?

Q. A 레퍼런스에 등장하는 여러 요소—재료, 장소, 인물, 조형, 서사, 상황 등—가 대치되면 어떤 일이 벌어질까?

Q. 다른 시대 배경이라면?

C(combine) : 결합하기

Q. 무엇과 결합할 수 있을까?

Q. 따로 떨어져 있는 두 재료의 부분을 조합하면 무슨 일이 벌어질까?

Q. A, B, C, D 레퍼런스들의 공통점을 결합하면 어떻게 될까? 차이점을 결합하면 어떻게 될까?

A(adapt) : 적용하기

Q. A 레퍼런스가 말하고자 하는 바가 뭐지? 그와 비슷한 작업이 뭐가 있을까?

Q. A 레퍼런스가 빛나는 이유는 뭐지? 그와 같은 역할을 하는 것이 B 레퍼런스에는 없나?

Q. A 레퍼런스에서 기능하는 a라는 요소를 만약 내 주변에서 찾는다면?

M(modify, magnify, minify) : 수정하기

Q. 주어진 상황, 물건, 특징, 내용을 바꿀 수 있을까?

Q. 단순하게 만든다면? 복잡하게 만든다면?

Q. 크기를 키우거나 작게 한다면?

P(put to other uses) : 다르게 활용하기

Q. 다른 용도로 사용할 수 있을까?

Q. A 레퍼런스의 목적이 a에서 b로 바뀐다면 어떤 변화가 일어날까?

Q. 원래 목적대로 쓰지 않고 완전 새로운 목적을 부여한다면 어떨까?

E(eliminate) : 삭제하기

Q. 무엇을 삭제할 수 있을까?

Q. A 레퍼런스에 등장하는 여러 요소—재료, 장소, 인물, 조형, 서사, 상황 등—에서 만약 하나가 사라진다면 어떻게 될까?

R(rearrange) : 재배열하기

Q. 어떻게 재정리할 수 있을까?

Q. A 레퍼런스의 순서를 바꾼다면 어떻게 될까?

Q. A 레퍼런스의 구성과 체계를 70%는 그대로 두고, 30%만 바꾼다면 무엇을 어떻게 바꿀까?

Q. A 레퍼런스의 구성과 체계를 아예 D 레퍼런스로 가져가면 어떨까?

아드리안 게니의 말처럼 우리가 훔칠 수 있는 재료는 아주 많다. 그렇다고 쉬우리라 착각하진 말자. 배치의 새로움을 만들어내는 일은 재료의 새로움을 만들어내는 일만큼이나 고되고 어렵다. 레퍼런스 덕분에 작업이 술술 풀린다면 당신의 훔치기가 진짜 훔치기가 되었다는 뜻일지도 모른다. 한바닥 쌓아놓은 레퍼런스 늪에서 끙끙거리고 있다면 오히려 좋은 신호다. 고통 끝에 창조가 있으리라.

6. 컨셉

인식과 포지셔닝을 위한

뾰족한 차별점

"혜진아, 콘티에 야마가 없어."

"혜진아, 이 글의 야마가 뭐니?"

월간지 에디터로 일하며 만난 여러 편집장 가운데 나의 업무 운영체제(OS)를 깔아줬다고 할 만한 분이 계시다. 6년 차에 만나서 8년 차까지 함께 일한 선배다. 밀도 높은 기획안을 요구하고 소통도 꼼꼼하게 하는 편집장이라 업무 강도가 세기로 유명했지만, 선배의 디렉팅을 받을 때마다 '나는 아직도 멀었다'는 쓸쓸함과 '중요한 걸 배웠다'는 쾌감을 동시에 느꼈다. 성장에 대한 갈망은 이 두 기분이 동시에 찾아올 때 가장 짙어진다는 사실도 알게 됐다.

뛰어난 편집장의 지시를 충실히 수용한 결과 당시 편집부에는 '야마병'이 돌았다. 기획안을 쓰고, 콘티와 질문지를 만들고, 레퍼런스를 찾는 내내 '야마가 뭘까?'라고 스스로 거듭 질문하는 증상이다. '야마'는 잡지계에서 쓰는 일본식 은어로 '뾰족한 무언가'를 뜻한다. 한때 잡지계를 휩쓸었던 '엣지'와 비슷한 뉘앙스다. 콘티에 야마가 없다는 편집장의 피드백은 콘텐츠가 한 방향으로 정렬되지 않아 메시지가 흩어진다는 뜻이고, 독자에게 각인될 만한 개성이 부족하다는 뜻이다. 글의 야마가 무엇이냐는 질문은 "글쓴이로서 네가 제일 하고 싶은 말이 뭐니?"란 되물음이다. 원고를 읽었는데도 에디터가 무슨 말을 하고 싶은지 모르겠다니…. 편집장에게 이런 피드백을 받으면 화들짝 볼이 빨개지

고, 자학의 굴을 파며 자신의 재능을 의심하게 된다. 그러니 평소에 자발적으로 야마병에 걸릴 수밖에. 편집장에게 검토를 요청하기 전 기획을 날카롭게 벼르고, 그것을 온전히 담아내는 표현 방법을 고민하는 것이다.

돌이켜보면 이 시기에 집중적으로 컨셉 훈련을 받았다. "야마가 뭐냐"는 편집장의 물음은 모아온 재료를 정리하고 구조화하면서 뾰족한 차별점을 만들어내라는 요구였다. 뾰족한 차별점이 곧 컨셉이다. 워낙 대체제가 많은 과잉 생산 시대이다보니 식당, 카페, 병원, 하다못해 농수산품까지 컨셉이 있어야 인지되고 기억에 남는다. 산업마다 컨셉을 도출하는 세부 방법은 다르겠지만, 수용자의 인지와 선택이라는 최종 목적은 동일할 것이다.

잡지 에디터로서 나는 다음의 두 문장으로 컨셉을 정의하고 이해한다. 첫 번째 문장은 '하고 싶은 말의 내용-what to say과 그것을 담는 그릇-how to say이 잘 호응하도록 정렬하는 기준점이 컨셉이다'. 콘텐츠 제작은 세부를 모으고 엮어서 더 큰 전체를 만드는 작업인데, 이때 각 세부가 제각각 다른 방향을 보고 있으면 메시지가 흩어진다. 매체에 올리는 요소들이 모두 한 방향을 보고 달리도록 지향점을 찍어주어야 하는데, 컨셉이 그 역할을 한다.

예를 들어, 월간 패션지 《쎄씨》 피처 디렉터로 일하던 시기에 슈퍼스타 A배우를 섭외해 커버 인터뷰를 진행한 적이 있다. 당

시 화보를 공동 진행한 수석 선배가 잡은 비주얼 컨셉은 'Double Shot, Please'였다. 사진 프레임 안에 '바라보는 사람-바라보는 대상이 되는 사람'이 등장하는데, A배우가 두 역할을 각각 연기해서 한 컷의 사진으로 합성하는 방식이었다. 샷 *Shot* 이라는 단어에 커피 샷의 의미와 사진기 셔터를 누른다는 의미가 중첩되어 재미를 주는 아이디어였다.

만약 비주얼이 이렇게 흐르는데, 원고가 에디터와 배우의 문답형 인터뷰라면 어떨까? 비주얼과 원고가 유기적으로 한몸이 되지 않고 삐걱대지 않을까? 그래서 A배우의 역대 출연작 대본을 수소문해 읽었다. A배우가 연기한 배역의 대사 중에서 현재의 A배우에게 질문으로 되돌려주기에 적절한 문장을 모두 골라 내었다. 범주를 만들고 배열을 조정하면서 기승전결이 있는 인터뷰 흐름을 만들었다. 내가 새로 쓴 문장은 없었지만, 엄청난 생각의 힘이 필요했고, 다행히 배우와 독자가 모두 감탄한 질문지를 만들었다. '질문하는 사람-질문의 대상이 되는 사람'을 A배우로 만들어서 비주얼 컨셉과 시너지를 낸 것이다. 컨셉은 이렇게 콘텐츠 요소들이 한 방향을 보고 달리는 기준점이 되어준다.

컨셉을 정의하는 나의 두 번째 문장은 '내 콘텐츠를 남이 소비해야 하는 정확한 이유'이다. 세상에는 볼 것, 읽을 것이 정말 많다. 내 글과 생각은 나에게나 각별한 것이다. 독자가 호의를 갖고 경청해야 할 당연한 이유가 없다. 이유는 창작자가 만들어 넣

어야 한다고 생각한다. 그래서 새로운 기획을 할 때마다 '중증 야마병'에 빠진다. "당신이 하고 싶은 이야기가 정확히 뭐라고요?", "그걸 제가 왜 알아야 하죠?", "세상에 이미 나와 있는 다른 이야기들과 뭐가 다르다는 거예요?"라고 시큰둥하게 되묻는 가상의 독자 목소리를 왼쪽 귓가에 모셔둔다. 채근하는 목소리에 나름의 답을 내놓기는 그리 쉽지 않지만, 끈질기게 이 목소리에 귀 기울이면서 더듬더듬 답하려 애쓰다보면 내가 만들어야 하는 내용이 무엇인지 보인다. 기업을 위한 제안서나 발표 자료를 만들 땐 가상의 독자가 던진 질문을 그대로 소제목으로 써서 청중의 호기심을 모으는 동력으로 쓴다.

"이 콘텐츠를 본 사람이 마지막에 어떤 감정이나 생각을 품기를 바라는가?"라는 질문도 자주 던진다. 어떤 상태에 놓인 사람들이 이 콘텐츠를 보길 원하는가? 마지막으로 책장을 덮거나 영상 재생을 멈출 때 그들에게 어떤 감정이 남기를 바라는가? 놀라길 바라는가? 자기 자신을 있는 그대로 긍정하길 바라는가? 부조리에 분노하길 바라는가? 잘 쉬었다는 느낌을 얻길 바라는가? 긴장감을 느끼길 바라는가? 창작욕을 불태우길 원하는가? 이렇게 수용자 자리로 건너가 아등바등 감정이입하면서 그들 머릿속에 담아주고픈 알맹이를 발견한다.

"이 콘텐츠를 본 사람이 친구에게 추천할 때 어떤 설명을 하

면서 소개할까?"라는 질문도 좋다. 콘텐츠의 차별점이나 핵심 편익을 스스로 이해하고 있을 때만 답할 수 있는 질문이기 때문이다. 이 질문을 던졌는데, 자기 안에서 돌아오는 대답이 미진하다면 아직 인지적 차별점을 만들어내지 못했다고 봐도 된다. 이럴 땐 컨셉을 더 고민하는 편이 낫다. "이 책은 미술관에서 주눅 들지 않고 조금 더 분명하게 자기표현을 할 수 있게 돕는 미술 감상 실용서인데, 책 자체가 가상의 미술관 형식으로 되어 있어서 이해하기 쉽고 재밌어." 이 대답은 실제로 내가 『우리 각자의 미술관』을 쓰면서 내내 품었던 가상 독자의 추천 이유다.

잡지에서 구체적 사례를 보자. 그간 에디토리얼 디렉터로서 부동산 중개 플랫폼, 신재생에너지 기업, 책상 전문 브랜드, 전자 기업 R&D 연구소를 위한 브랜드 매거진을 창간했다. 콘텐츠 컨셉을 결정하기 전에 반드시 선행하는 과업이 있다. '업무를 의뢰한 A사가 자신의 본업을 통해 세상에 어떤 이야기를 하고 있는가?'에 대한 나름의 대답을 찾는 일이다. 그래야 B사도 아니고 C사도 아닌 바로 A사가 만든 미디어라는 인식이 또렷해지고, 브랜딩에 기여하며, 소비자도 납득한다.

일례로 부동산 중개 플랫폼 '직방'을 위해 《디렉토리》 매거진을 창간할 때 "부동산 중개란 무엇인가?", "집이란 무엇인가?", "MZ세대에게 집을 찾는다는 경험은 어떤 의미인가?", "여러 주

거 서비스 중 직방이 갖는 지위는 무엇인가?"라는 질문을 이어
가며 다음과 같이 개념화 과정을 거쳤다.

○ 집＝물질적 조건(예산, 지역, 구성원 등)과 심미안(취향)이 극
 적 타결을 하는 공간
○ MZ세대＝커리어, 관계, 취향 다방면에서 자기다움을 찾
 아 나서는 시기, 아직 뿌리를 내리지 못해 불안이 크지만
 그만큼 가능성으로 열려 있기에 매력적인 나이대
○ MZ세대에게 집 찾기＝자기 자리 찾기＝자립
○ 직방의 브랜드 매거진＝집을 통해 자립의 기술을 배워가
 는 MZ세대의 경제적 불안과 취약함까지 솔직하게 기록
 하는 다큐멘터리 매거진
○ 인터뷰 컨셉＝자립 이후 거쳐온 집들의 연대기와 보증금,
 월세를 공개하는 형식
○ 비주얼 컨셉＝친구 집 대문을 노크하고 막 연 것처럼 정
 제되지 않은 생생하고 정겨운 생활 흔적

만약 내가 '오늘의 집'을 위해 브랜드 매거진을 기획했다면
집을 '물질적 조건과 심미안이 극적 타결을 하는 공간'으로 정의
하지 않았을 것이다. 이 정의는 보증금과 월세가 중요 지표로 작
동하는 직방의 관점으로 바라본 집이다. 이렇게 기업, 브랜드, 서
비스가 어떤 관점으로 세상을 바라보고 있는지 언어로 정의하고

집을 통해 자립의 기술을 배운다는 메시지를 담은 직방 브랜드매거진 《디렉토리》

추상화하면서 브랜드 미디어 컨셉을 정한다. 이 컨셉이 스태프 모두가 바라보는 지향점이 되고, 자연스럽게 말투(버벌 아이덴티티)와 생김새(비주얼 아이덴티티)를 정렬시키는 기준도 된다.

책상 전문 브랜드 데스커의 브랜드 미디어 디퍼differ의 컨셉을 잡을 때는 "책상이란 무엇인가?", "한샘도 아니고, 일룸도 아닌 데스커의 미디어가 어떤 이야기를 건네야 자연스럽고 납득이 될까?"라는 질문을 거듭했다. 도대체 책상이란 뭘까, 가구 시장에서 데스커는 어떤 이미지인가, 무엇을 책상의 본질이라고 정의해야 데스커다울까… 무엇 하나 답하기 쉽지 않았지만, 설득력 있는 컨셉을 손에 쥐기 위해 반드시 거쳐야 하는 과정이었다. 유레카 모먼트는 책상을 '채워지길 기다리는 네모난 빈 공간'으로 정의한 순간 찾아왔다. 머릿속에서 개념화 과정은 다음처럼 진행됐다.

- 침대나 식탁과 다른 책상의 행위유도성＝쓴다, 그린다, 만든다, 계획한다, 배운다, 듣는다, 읽는다, 발견한다, 구체화한다, 도모한다, 생각한다, 실현한다…
- 책상＝가능성으로 존재하는 생각이나 잠재력을 현실로 바꾸는 장소＝채워지길 기다리는 네모난 빈 공간
- 데스커＝고객이 자기 고유의 콘텐츠를 채워나갈 수 있도록 공간, 여백, 기회의 장을 선물하는 브랜드

○ 미디어 컨셉＝이미 완결된 타인의 인터뷰를 읽는 미디어가 아니라 독자가 스스로 답을 채울 수 있도록 툴킷*Toolkit*형 콘텐츠를 제공하는 미디어

○ 디자인 컨셉＝빈칸

작가로서 책을 지을 때도 비슷한 과정을 거친다. 일례로 『한국의 그림책 작가들에게 묻다』에는 '돌파하는 힘'이라는 부제가 붙어 있다. 책을 구상하는 초기 단계에 '한국 그림책이란 도대체 무엇인가?'라는 야마병에 빠져 허우적대다가 찾은 표현이다. 산업의 크기나 성숙도는 부족함이 많은데 작가들이 보여주는 깊이와 예술성은 세계 최고 수준인 나라, 작가로서 극복할 난관이 켜켜이 쌓인 나라, 그럼에도 꿋꿋한 낙관의 세계관을 담아내는 한국 그림책들…. 이런 연상 끝에 한국 그림책을 '돌파하는 힘'이라는 말로 개념화할 수 있겠다는 판단이 섰고, 그것이 책의 컨셉이 되어 인터뷰이 선정부터 질문 구성까지 편집 전반에 영향을 주었다.

눈치 빠른 독자는 알아차렸을 것이다. "내가 보는 ○○란 무엇인가?"라는 질문을 던지며 나름의 정의를 내려보는 과정에서 컨셉의 단초를 발견한다는 사실을. 이 질문은 본질 차원으로 내려가 새롭게 의미 부여할 재료를 길어오르게 돕는다. 여기에 답을 찾고 나면 세부 형식—비주얼 무드, 어조, 제공할 정보의 방향

과 밀도 등—을 정하는 일은 상대적으로 쉬워진다. 컨셉을 도출한 관점이 형식의 일관성을 만들어주기 때문이다. 집을 '물질적 조건과 심미안이 극적 타결을 하는 공간'으로 정의했으니 보증금과 월세 정보를 공개하는 인터뷰 형식이 적절했고, 플래시를 강하게 터뜨려 생활감이 느껴지도록 하는 사진 톤도 말이 됐다.

이렇듯 '내가 보는 ○○의 의미는 ○○'라는 관점이 세워지면 형식은 자연스레 따라온다. 컨셉이 필요한 이유는 하고 싶은 말의 내용*what to say*과 그것을 담는 그릇*how to say*을 잘 정렬시켜서 궁극적으로 아직 누구도 선점하지 않은 빈 땅에 내 콘텐츠를 위치시키기 위함이다. 내가 만든 콘텐츠가 기억되고 선택받도록 하기 위해서. 컨셉은 톡톡 튀기 위해서가 아니라 인식과 포지셔닝을 위해 필요하다. 그래서 '내가 보는 ○○의 의미는 ○○'라는 선언 뒤에는 그 생각을 검증하는 시간을 갖는다. 이미 나와 있는 비슷한 주장이나 해석은 없나? 여기가 정말 빈 땅이 맞나? 이미 비슷한 관점의 콘텐츠가 있다면 표현적으로 새롭게 할 방법이 있나? 새롭게 할 방법이 없다면 그 아이디어는 폐기하고 처음부터 다시…. 이렇게 뱅글뱅글 생각의 뫼비우스 띠 위를 걷는다. 컨셉 도출에 가장 필요한 역량은 재치가 아니라 끈기라고 생각한다. 내가 깃발을 꽂을 수 있는 빈 땅이 보일 때까지 물고 늘어지면서 끝까지 자문자답하는 끈기가 기억되는 컨셉을 만든다.

7. 요점

핵심을 알아보는 눈

잡지는 거의 모든 기사에 지면 제작에 참여한 사람들의 이름을 싣는다. 'Written by, Photographed by, Illustrated by' 같은 형식으로 누가 무슨 일을 했는지 밝히는 난을 바이라인*by line*이라 부른다. 나는 이 바이라인을 사랑한다. 공평하기 때문이다. 20년 차 에디터든 1년 차 에디터든, 사진가든 스타일리스트든 지면 제작에 관여했다면 이름이 실린다. 서체 크기도 동일하다. 고연차라고 큰 글씨로 써주지 않는다. 별것 아닌 일에 호들갑이라고 생각할 수도 있지만, 일반 기업에서 후배 공을 자기 몫으로 빼앗는 상사가 얼마나 많은지 떠올려보면 잡지업계의 바이라인 룰은 꽤 합리적으로 느껴진다.

바이라인 덕분에 잡지 에디터는 신입 1개월 차부터 자기 이름을 걸고 무언가를 만들고, 그 결과물을 대중 앞에 내놓는 연습을 한다. 스스로 고민하고, 선택하고, 설득하고, 추진하고, 책임진다. 바이라인의 무게는 금세 체감된다. 이름을 걸었는데 부끄러운 지면을 만들 순 없는 일이니까.

2003년 7월, 지금은 폐간된 럭셔리 패션 매거진 귀퉁이에 처음 실린 나의 바이라인을 기억하는 것도 그 때문이다. 인쇄 가능한 가장 가냘픈 서체가 아닌가 싶을 만큼 존재감이 적은 바이라인이었지만, '인턴 에디터 최혜진'이라는 글자가 인쇄된 지면이 신기하고 기특해 한참 바라본 기억이 난다.

그래서 인생 첫 기사가 뭐였냐고? 브랜드 단신 뉴스였다. 비유하자면 영화 엔딩 크레딧 같은 지면이다. 화려한 패션 화보, 예리한 인터뷰, 진중한 취재력이 돋보이는 특집 피처가 모두 끝난 뒤, 지면이 간당간당하게 남은 시점에 등장하는 빽빽한 전화번호부형 콘텐츠에 첫 바이라인을 붙였다. 내가 맡은 임무는 편집부 웹하드에 차곡차곡 쌓인 수백 건의 브랜드 보도자료 중 독자에게 알릴 만한 내용을 40~60개로 선별하고, 각 브랜드 소식을 두어 줄의 원고와 한 컷의 이미지로 요약하는 것이었다. 선별한 소식의 균형(산업, 품목, 콘텐츠 속성 등)을 고려하면서 제한된 글자 수 안에 핵심 내용이 포함되도록 고쳐 쓰는 일은 생각보다 쉽지 않았다. 독자는 거의 눈길을 주지 않고 훌렁 넘기는 지면을 만드느라 야근하고 코피까지 쏟았던 스물두 살의 여름을 기억한다.

막내 에디터 시절엔 필수로 거쳐야 했던 업무가 있었다. 애독자 후기 엽서 한 줄로 요약하기, 신간 보도자료 두 줄로 요약하기, 신제품 스펙 세 줄로 줄이기, 길거리에서 일반인을 무작위로 섭외해 취재한 스트리트 인터뷰 내용 네 줄로 쓰기…. 이따금 1~2페이지짜리 통글 기사를 배당받기도 했지만, 짤막한 토막 원고를 빠르게 써내는 업무가 훨씬 많았다. 신입 시절에 캡션 쓰는 기계가 된 기분 없이 성장한 잡지 에디터는 아마 드물 것이다.

그때는 선배들이 창의력이 많이 필요한(다시 말해 재미있는) 기

사를 선점하고, 누구도 맡고 싶어하지 않는 기계적인 업무가 막내에게 떨어지는 거라고 느꼈는데, 지금은 생각이 다르다. 에디터로 좋은 결과물을 내기 위해 꼭 가져야 하는 '핵심을 알아보는 능력'을 훈련한 시간이었다고 생각한다.

핵심을 알아보려면 먼저 중심 메시지 혹은 주제에 직접적으로 기여하는 부분과 그렇지 않은 부분을 구분해야 한다. 중심 메시지에 직접적으로 기여하는 내용을 '요점'이라 부른다면 '디테일'은 요점을 뒷받침하는 세부 정보, 예시, 묘사 등을 일컫는다. 이제는 긴 글을 2~3초 만에 요약해주는 AI와 더불어 사는 세상이지만, AI가 만들어준 요약본은 실제 업무에 곧장 활용하기엔 부족함이 많다. 흉내는 곧잘 냈는데, 헛다리를 짚은 느낌이랄까. 자료를 잘 요약하기 위해선 수많은 판단을 내려야 하는데, 그 모든 변수를 데이터로 처리하긴 어려울 것이다.

자료를 보며 '여기에서 가장 중요한 정보가 뭘까?'라는 질문에 답하려면 업무가 생겨난 배경 상황과 업무 목적을 가늠해야 한다. '중요하다'는 가치가 고정되어 있지 않고 맥락에 따라 변화하기 때문이다. 잡지로 예를 들자면 A매체나 B매체가 아니라 바로 우리 매체를 좋아하는 독자의 관심사와 가깝고, 1월호도 아니고 2월호도 아니고 3월호에 어울리는 내용을 알아봐야 하기 때문에 맥락을 고려해 판단하는 사고력이 필요하다. 비즈니스 현

장이라면 자료를 보고받는 사람이 제작팀 차장일 때와 회계팀 차장일 때 강조할 핵심이 달라질 것이다. 이런 상바상(상황 바이 상황), 회바회(회사 바이 회사)의 맥락은 여전히 인간계(?)의 일이라고 생각한다.

나아가 '길고 복잡한 내용을 어떻게 간결하게 압축하지?'라는 질문에 답하기 위해선 상위개념으로 치환하는 뇌를 작동시켜야 한다. 일례로 등산, 자전거, 러닝, 캠핑은 '아웃도어'라는 상위어로 감쌀 수 있다. 블랙핑크, BTS, 핑크퐁, Larva TUBA는 '구독자 1,000만 명 이상 크리에이터'라고 하면 요약이 된다. 상위개념화와 동시에 벌어지는 일이 구조화다. 이해가 쉬운 콘텐츠는 논리적이고 일관된 구조를 띤다. 만약 다양한 사람들이 찬반 의견을 마구 쏟아낸 원천 콘텐츠가 있다면 '찬성 의견 A-A에 대한 반박 B-B에 대한 재반박 A2'의 흐름으로 정리할 수도 있고, '찬성 이유 A, A2, A3 vs. 반대 이유 B, B2, B3'의 흐름으로 정리할 수도 있다. 이렇게 요약은 자료의 원래 속성을 유지하면서 독자가 이해하기 쉽도록 표현과 구조를 재구성하는 작업이기 때문에 텍스트에 대한 깊은 이해가 필수다.

그런데 핵심을 요약하는 능력이 필요한 사람은 비단 에디터만이 아니다. 어제 길에서 경험한 황당한 사건, 그제 방문한 식당 후기, 지난 주말에 본 영화 줄거리 등 자신이 경험한 내용을 타인

에게 전하려면 어떤 식으로든 요약해야 한다. 그런데 별것 아닌 경험담도 맛깔나게 전하는 사람이 있는가 하면 대서사시 같은 경험을 하고도 무미건조하게 뭉뚱그리는 사람도 있다. 이 차이는 어디에서 올까?

나는 핵심을 알아보고 구조를 조직하는 능력이 결국 타인에 대한 상상력에서 나온다고 생각한다. 내 이야길 들을 상대방 입장에서 중요하다고 느낄 만한 재료가 무엇인지, 신선하다고 느낄 만한 내용이 무엇인지 상상할 줄 모른다면 핵심을 골라내기도 힘들 것이다. 창작자로서 '아, 이렇게 만들어볼까?', '아! 재밌겠다!' 하면서 즉흥적 기분에 도취되는 경험도 분명 필요하지만, 그건 최초의 시동을 걸기 위한 에너지로서 의미가 있다. 흥분되는 첫 마음이 지나고 난 뒤에 콘텐츠를 지탱하는 힘은 타인에 대한 상상에서 온다. 수용자에게 어떤 첫인상으로 다가갈지, 그들은 어느 순간에 어떤 마음으로 이 콘텐츠를 선택할지, 보고 난 뒤에 무엇이 마음에 남을지 상상한 만큼 콘텐츠에 힘이 생긴다. 이야기를 듣는 입장일 때도 마찬가지다. 표면에 드러나지 않더라도 상대가 진짜로 하고 싶은 이야기가 뭔지 의도를 읽어내려 애쓰며 듣는 적극적 경청을 해야 핵심을 알아차릴 수 있다.

수용자와 맥락에 따라 핵심이 달라진다는 사실을 가벼운 놀이로 함께 경험해보자. 동화 『인어공주』 줄거리를 기억하시는지?

자, 다음 세 개의 매체 성격에 맞게 동화 내용을 요약한 한 줄 제목을 각각 뽑는다고 상상해보자. 당신이 편집장이라면 각 매체 표지에 어떤 제목을 올리겠는가?

1. 화제성이 중요한《디스패치》
2. 패셔너블한 이미지가 최우선인《보그》
3. 비즈니스 전망을 다루는《포브스》

아마도 이런 식이 되지 않을까?

1. 디스패치 → 충격! 인간을 사랑해 목숨을 바친 반라 인어
2. 보그 → Do For Love, 관능, 용기, 전율의 비극적 로맨스
3. 포브스 → 이종 생명체 간의 교감, 어디까지 왔나?

이것이 편집의 묘미이자 어려움이다. 장 폴 사르트르가 '인생은 B(Birth)와 D(Death) 사이의 C(Choice)다'라고 했는데, 에디터는 D(Data)와 C(Customer) 사이에서 B(Bespoke)하는 존재'가 아닌가 싶다. 상황 따라 다르고 사람 따라 다른 유동적 세계에서 순간순간 맞춤형 퍼포먼스를 내는 존재. 그렇게 하기 위해 '나에게 중요한 정보'가 아니라 '그에게 중요하리라 여겨지는 정보', '이 순간 필요하리라 여겨지는 정보'를 소중히 여기는 존재.

이제는 바이라인의 의미가 다르게 다가온다. 어린 연차 때 바이라인은 자기표현의 일종이었다. '내가 이런 걸 했어요', '저에겐 이런 능력이 있답니다' 하고 알리는 공간이라고 생각했다. 하지만 일을 하면 할수록 에디터 업의 아름다움은 나 아닌 다른 사람에게로 건너가보는 순간에 있다는 생각을 하게 된다. 이제 나에게 잡지 바이라인은 '제 이름을 걸고 당신 생각을 참 많이 했답니다'라고 고백하는 공간으로 보인다.

8. 프레임

———————————————| 입장과 관점을 정하고

드러내기

앞서『인어공주』제목 뽑기에서 경험했듯 재료가 같아도 편집 결과는 제각각일 수 있다. 매번 실험 결과가 동일하게 나와야 하는 과학의 세계와 달리 편집은 변수와 맥락으로 요동치는 유동적 세계다. 어제는 핵심이었던 내용이 오늘은 아닐 수 있다. 의미의 장은 쉼 없이 변한다. 그 와중에 중심을 잡고 단단히 서 있으려면 무엇이 필요할까? 답을 찾기 위해 다시 미술관으로 가보자.

다음 장의 회화 작품들은 모두 구약성서 〈다니엘서〉에 나오는 '수산나와 장로들' 에피소드를 그렸다. 줄거리는 이렇다. 수산나는 부유한 유대인 아내로 어질고 너그러운 성품을 지닌 젊은 여성이다. 어느 날 자기 집 정원에서 목욕을 하고 있을 때 나이든 두 장로가 이를 훔쳐보고 성관계를 요구한다. 수산나는 격하게 거부했는데, 장로들은 오히려 수산나가 외간 남자와 간통하는 것을 목격했다고 거짓 고발한다. 수산나는 사형당할 위기에 처했고, 현명한 선지자 다니엘의 도움으로 누명을 벗게 된다. 이제 다음 그림들을 감상해보자. 화가별로 똑같은 스토리(정보)를 어떻게 다르게 편집했는지 살피면 재밌을 것이다.

회화사에서 '수산나와 장로들'은 수백 년간 반복해 그려진 테마다. 목욕하는 여성의 나체를 그릴 수 있는 좋은 명분인 데다 훔쳐보는 관음증적 시선에 관객을 동참시킬 수 있기에 시대가 바뀌고 주류 화풍이 바뀌어도 남성 미술 후원자들의 그림 주문이

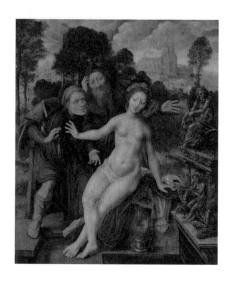

①얀 마시스, 〈Susanna and the Elders〉, 1556

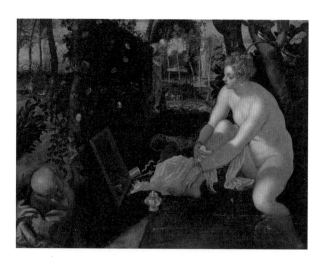

②틴토레토, 〈Susanna and the Elders〉, 1555~56

③주세페 체사리, 〈Susanna and the Elders〉, 1606

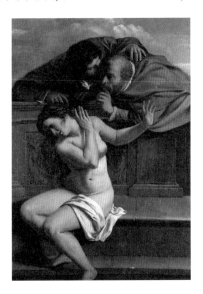

④아르테미시아 젠틸레스키, 〈Susanna and the Elders〉, 1610

이어졌다. 당시는 지금처럼 생활 곳곳 어디서나 이미지를 볼 수 없었고, HD 해상도 단말기 따위도 존재하지 않았을 시절이다. 당대 사람들에게는 이런 회화 작품이 가장 생생하고 매혹적인 스펙터클이었을 것이다.

에디토리얼 씽킹을 훈련하기 위해 다음과 같이 질문해보자. "각 작가가 이야기에 어떤 입장을 취하고 있는가? 어디에 주목하는가?" ①~③은 여성의 벗은 몸을 훔쳐보고 희롱하는 행동이 크게 문제되지 않는다는 입장을 취한다. 그렇지 않고서는 그릴 수 없는 평온함이 작품 안에 흐른다. ①~③의 경우 화가가 주목하는 건 '폭력'이 아니라 매력적인 수산나의 '나체'다. 수산나가 얼마나 성적으로 매혹적인지 보라고, 이렇게 유혹적인 여성이 눈앞에 있는데 어쩔 도리가 있겠냐고, 당신도 끌리지 않냐고, 선을 넘는 짜릿한 상상에 동참하지 않겠냐고 말을 건다.

반면 ④는 일어나서는 안 될 일이 일어났다는 입장을 취한다. 화가가 주목하는 건 수산나의 '고통'이다. 이처럼 같은 소재도 어디에 주목하는지, 다시 말해 어떤 입장을 취하는지에 따라 다른 의미가 된다. 창작은 자신이 발견한 의미를 당대의 사회문화적 맥락 안으로 던져넣는 행위다. 환영받을 수도, 그렇지 않을 수도 있다. 유일하게 여성 화가 입장에서 '수산나와 장로들'을 그린 젠틸레스키 작품은 수백 년 동안 주류 미술사에서 지워졌다.

하지만 현대의 문맥 안에서 부활해 비로소 제대로 이해받고 있다.

정보는 언제나 다면적이다. 네트워크처럼 여러 갈래로 교차하는 문맥 안에서 사물, 사건, 인물은 전방위적으로 의미를 뿜어댄다. 나에게는 악역으로 보이는 누군가가 다른 맥락에선 선한 사람이 되기도 한다. 고통의 이유처럼 느껴지는 어떤 사건이 다른 맥락에선 초월적 성장의 계기가 되기도 한다. 그렇다고 '이럴 수도 있고, 저럴 수도 있으니 나는 아무 입장도 취하지 않을래'라는 태도로는 그 무엇도 창작할 수 없다. 주목이 가진 힘과 역할을 이해해야 한다. 해석 가능성이 수천수만 가지일지언정 '나는 이렇게 바라보겠다'는 입장 정리가 필요하다. 에디터적 사고력은 정보를 해석하는 자로서 자신이 어디에 있는지 끊임없이 위치와 관점을 의식하는 과정에서 길러진다.

이번엔 조금 실용적인 예를 들어보자. 성수동에 멋진 카페가 많이 생기는 현상을 콘텐츠로 만들기 위해 에디터 A씨와 에디터 B씨가 각각 이런 기획을 했다고 가정해보자. 만약 내가 이들의 편집장이라면 다음과 같이 피드백을 줄 것이다.

에디터 A의 기획 : 요즘 뜨는 성수동의 멋진 카페 10곳
피드백 : 에디터적 사고력을 초급 레벨로 발휘한 기획이다. 일

단 열 곳을 선별했다는 면에서 큐레이션이 들어갔지만, 어떤 기준으로 큐레이션했는지 보는 사람에게 전달되지 않는다. '요즘 뜬다', '멋지다'는 것이 정확히 무슨 말인지 기획자 스스로 정의하지 못했다. 현상에 대한 자신의 입장 혹은 관점이 없기 때문이다. 이런 기획은 쉽고 가볍게 읽을 수 있는 장점이 있지만, 기억에서는 금방 잊힌다.

에디터 B의 기획 : 싱글 오리진 vs. 블렌딩, 성수동 카페 지형도
피드백 : 에디터적 사고력을 일정 수준 이상 발휘한 기획이다. 성수동 카페를 조사해보니 가게마다 간판스타처럼 알려진 원두가 있다는 사실을 파악했고, 싱글 오리진파와 블렌딩파로 나누어 소개할 수 있겠다는 판단을 내렸기 때문이다. '지형도'라는 시각 표현을 이용해 로컬 콘텐츠로서 정체성을 부각시키겠다는 의도 역시 읽힌다. 현상을 바라보는 기획자의 입장과 해석이 느껴지기 때문에 이런 콘텐츠는 독자의 기억에 각인된다.

어떤 대상에 대해 해석, 견해, 입장을 표명하려면 자신의 위치를 드러내야 한다. 대상과 자신의 거리가 얼마나 되는지, 어떤 세부 사항에 주목하는지, 관심사가 무엇인지 밝힐 수밖에 없다. 숨어서는 할 수 없는 일. 동시에 수용자에게 어디를 보아야 하는지 짚어준다. 마치 그림에 두른 프레임처럼 '여기를 봐주세요'라

고 우리의 시선을 유도한다.

프레임은 인식에 강력한 영향을 미친다. 나와 타인 사이에서 벌어진 사건이나 외부 세계를 인식할 때만 그런 것이 아니다. 자기 자신의 마음을 인식할 때도 프레임은 힘을 발휘한다. 일례로 이규현, 김경진의 논문 〈한국 문화와 행동경제학 연구〉(2014)에는 재미있는 연구 결과가 나온다. 사람들에게 "당신 애인이 좋은 이유 세 가지를 말해주세요"라고 질문하면 좋아하는 이유 세 가지 정도는 잘 떠오르기 때문에 답을 한 뒤 '나는 애인을 사랑한다'고 쉽게 확신한다. 그런데 "당신 애인이 좋은 이유 스무 가지를 말해주세요"라고 질문하면 '내가 애인을 많이 사랑하지는 않는구나'라는 즉흥적 판단을 내리는 비율이 높아진다. 스무 개를 채울 수 있는 기억이 잘 떠오르지 않을 때, '잘 떠오르지 않는다'는 경험이 부정적 판단으로 이어지는 것이다. 질문 프레임을 세 개에서 스무 개로 바꾸었을 뿐인데, 동일한 상대를 향한 사랑의 의미가 달라진 것이다.

이번엔 카피를 살펴보자. '현금으로 결제하면 10% 이익' vs. '신용카드로 결제하면 10% 손해'. 둘은 동일한 현상을 서술한 카피다. 전자는 이익 프레임을 제시했고, 후자는 손해 프레임을 제시했다. 이때 소비자는 어느 문장에 더 흔들릴까? 사람들은 동일한 수준의 이익이 주는 충격보다 동일한 수준의 손실이 주는 충

격을 심리적으로 훨씬 크게 받아들인다. 때문에 같은 현상도 손해 프레임으로 메시지를 구성하면 설득력이 높아진다.

프레임이 의미 형성에 이토록 큰 영향을 미친다는 사실에서 우리가 배워야 할 점은 뭘까? 구체적으로 내 삶에 이롭게 적용하려면 어떻게 해야 할까? 이 글에서는 세 가지 원칙으로 정리하려 한다. (참고로 이 문장에도 프레임이 숨어 있다. 숫자로 틀을 제시하면 독자의 머릿속에서는 '1._____ 2._____ 3._____' 같은 도식이 만들어지면서 세 가지 정보를 받아들일 공간이 구획된다.)

첫째, 같은 정보도 맥락에 따라 의미가 달라진다는 사실을 늘 머릿속에 새긴다. 그래야 정보가 가진 가능성을 최대한 발견하는 연습, 연결고리를 풍성하게 만들어내는 연습을 할 수 있다. 나에게 이에 대한 커다란 영감을 준 작가는 한국 1세대 현대미술가 이건용이다.

작가는 바닥에 원을 그리고 내부를 향해 "저기"라고 외친다. 원 안으로 들어가 "여기"라고 말한다. 원 밖으로 나가 뒤에 있는 원을 향해 "거기"라고 말한다. 원의 경계선을 밟고 돌면서는 "어디, 어디, 어디"를 반복해 외친다. 서 있는 위치에 따라 똑같은 원이 다르게 지칭되는 상황을 보여주는 퍼포먼스다.

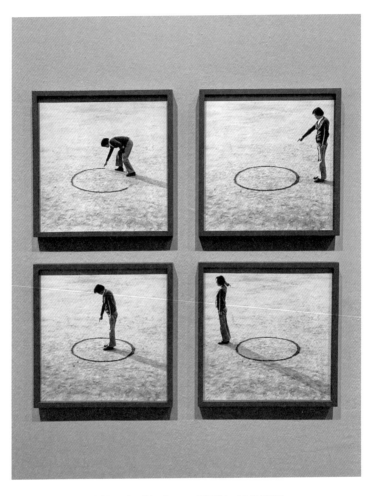

이건용, 〈장소의 논리〉, 1975 퍼포먼스, 2019 프린트

입장과 관점을 정하고 드러내기

이 작품을 처음 만났을 때, 앞으로 새로운 기획을 할 때마다 〈장소의 논리〉를 떠올리겠다고 다짐했다. 창작하는 나의 위치가 '저기'인지, '여기'인지, '거기'인지 자각하겠노라 다짐했다. 이 자각이 편집의 중심이 되고, 결과적으로 내가 만들어내는 의미를 정확하고 뾰족하게 만들어주니까. 아르바이트생 청년의 눈으로 본 현상의 의미는 업주의 눈으로 본 그것과 다르고, 관리자의 눈으로 본 그것과도 다르며, 소비자의 눈으로 본 그것과도 다르다.

이건용 작가는 장소와 의미가 어떻게 긴밀하게 관계 맺는지 보여준다. 단행본 책 한 권이 서점 매대에 있을 땐 '상품', 유통 창고에 있을 땐 '재고', 쓰레기장에 있을 땐 '종이류 쓰레기', 공공도서관에 있을 땐 '장서', 작가나 독자의 품에 있을 땐 '작품'으로 의미가 바뀌는 것을 생각해보면 쉽게 이해될 것이다. 이렇게 맥락에 따라 달라지는 정보의 의미를 유연하게 다룰 줄 아는 생각의 힘이 바로 에디토리얼 씽킹이다.

두 번째 원칙은 자신의 아이디어나 타인의 창작물을 검토할 때, 무의식적으로 전제하는 준거기준*frame of reference*이 무엇인지 살피는 습관을 갖는 것이다. 아이디어는 거의 언제나 어떤 믿음을 딛고 서 있기 때문이다. 앞서 '요즘 뜨는 성수동의 멋진 카페 10곳'을 소개하겠다고 다짐한 에디터 A씨를 기억하는가? 그가 입 밖으로 말하진 않았지만, 기획의 근간엔 '카페는 새로운 문화

트렌드를 발빠르게 느낄 수 있는 공간'이라는 믿음이 존재한다. '싱글 오리진 vs. 블렌딩, 성수동 카페 지형도'를 만들려는 에디터 B씨가 딛고 있는 전제는 뭘까? '카페 경험에서 가장 중요한 요소는 결국 원두 맛'이라는 믿음 아닐까? 이 책을 쓰고 있는 에디터 최혜진의 전제는? 편집은 상당히 멋지고 창조적인 삶의 기술이라는 믿음이 있기에 이 글을 쓴다.

아이디어 수면 아래에서 은밀하게 흐르는 믿음, 그것이 곧 관점이고 입장이다. 그런데 우리가 당연시하는 생각 중에는 별다른 검증 절차 없이 머릿속으로 들어온 것도 많다. 사회가 주입한 관점이나 타인에게 들은 말이 프레임이 되어 내가 세상을 바라보는 데에 영향을 미친다. 독창적인 관점을 갖고 싶다면 이런 프레임을 의심하고 바꿔보는 작업이 필요하다. 요령은 생각보다 간단하다. 당연시하는 전제를 찾은 뒤에 "정말 그럴까?"라고 덧붙이면서 가급적 많은 문을 열어보는 것이다.

○ 카페는 새로운 트렌드를 발빠르게 느낄 수 있는 공간이야.
 → 정말 그럴까?
○ 카페 경험에서 가장 중요한 요소는 결국 원두 맛이야.
 → 정말 그럴까?
○ 편집은 상당히 멋지고 창조적인 삶의 기술이야.
 → 정말 그럴까?

이런 검증 과정을 통해 아이디어가 얼마나 자기 안에 튼튼하게 뿌리내리고 있는지 느낄 수 있다. 주워온 생각은 쭉정이처럼 허약해서 살이 붙기 힘든 반면 진짜 자기 것은 검증할수록 강해진다.

작가 니키 리*Nikki S. Lee*에게 세계적 명성을 안겨준 사진 연작 〈Project〉를 보자. 1997년부터 작가는 펑크족, 레즈비언, 히스패닉, 여피족, 뉴욕 근교 노인, 스트립 댄서, 한국 여고생 등 다양한 집단을 골라 커뮤니티 안으로 녹아들어가는 실험을 했다. 자신이 아티스트라고 밝힌 후, 이들의 복장과 화장법, 취향, 몸짓, 즐겨 찾는 장소 등을 배우면서 함께 시간을 보냈다. 짧게는 1개월, 길게는 6개월씩 지내면서 고강도의 운동을 하거나 반대로 살을 찌우기도 했다. 그리고는 커뮤니티 일원으로 경험한 평범한 일상을 스냅 사진으로 남겼다. 니키 리의 작업을 놀라운 변장술 정도로 이해해선 안 된다. 나는 작가가 아래와 같은 사고 프로세스를 거쳤다고 믿는다.

○ 정체성은 의지와 상관없이 주어지고 정해지는 것이야.
 → 정말 그럴까?

성별, 집단, 인종, 취향 등 개인을 설명하는 여러 사회적 잣대도 결국 보여지는 코드일 뿐 실제로는 개인의 다면적 성질을 온전히 담아내지 못한다는 자신의 믿음을 검증하기 위해 〈Project〉

니키 리, 〈The Hip Hop Project(1)〉, 2001

니키 리, 〈The Hispanic Project(25)〉, 1998

입장과 관점을 정하고 드러내기

니키 리, 〈The Skateboarders Project(29)〉, 2000

니키 리, 〈The Exotic Dancers Project(31)〉, 2000

시리즈를 이어갔다고 생각한다.

같은 정보도 맥락에 따라 의미가 달라진다는 사실 기억하기, 해석하는 자로서 자신의 시점 의식하기, 장소와 의미의 관계 이해하기, 당연시하고 있는 전제를 수면 위로 끌어올리고 검증하기…. 이렇게 생각을 이어가다보면 결국 마주할 수밖에 없는 끝판왕 질문이 있다. 바로 앞서 컨셉의 단초가 된다고 설명한 "내가 보는 ○○란 무엇인가?"라는 질문이다.

여기에 가장 중요한 세 번째 원칙이 있다. 스스로 개념을 정의하는 시간을 갖자는 것이다. 카페란 무엇인가? 요즘 뜬다는 것의 의미는 무엇인가? 멋있다는 것은 무엇인가? 편집이란 무엇인가? 정체성이란 무엇인가? 본다는 것은 무엇인가? 취향이란 무엇인가? 일이란 무엇인가? 질문하면서 인식의 심해로 내려가보는 경험, 원형질의 알맹이를 손에 쥐려 노력하는 시간.

대단하고 논리적이고 매끈한 정의를 찾기 위해서가 아니다. 사소하고 울퉁불퉁하고 구멍이 숭숭났다 해도 상관없다. 그건 누구의 것과도 같지 않은 당신만의 것이니까. 바로 그곳이 당신의 창작이 시작되는 시원始原이니까. 초라하게 느껴져도 자기 관점을 믿고 스스로 개념을 정의하려 애써보는 경험은 너무나 소중하다.

올라퍼 엘리아슨, 〈Beauty〉, 1993

덴마크 아로스 오르후스 미술관에 전시된 올라퍼 엘리아슨의 〈Beauty〉 앞에서 한참 동안 서성인 적이 있다. 거대한 분무기에서 나온 작은 물방울 입자가 연기 혹은 환영처럼 움직이고 있었다. 발걸음을 옮길 때마다 무지개 색깔의 스펙트럼이 어렴풋하게 나타났다 사라졌다. 눈의 위치, 물방울, 조명이 이루는 각도가 딱 맞았을 때만 보이는 색, 나의 움직임에 호응하며 변화하는 의미. 올라퍼 엘리아슨은 넷플릭스 다큐멘터리 〈앱스트랙트: 디자인의 미학〉에서 이렇게 설명했다.

"여기서 눈을 제거하면 각도가 사라지며 무지개도 사라집니다. 옆에 있는 사람은 여러분이 보는 무지개를 못 봐요. 눈이 다른 위치에 있거든요. 이 공간은 당신의 존재에 전적으로 의존합니다. 무지개의 존재보다 중요한 게 따로 있어요. '나의 두 눈을 믿고 세상과 호응하는 나의 능력을 신뢰하느냐'가 문제죠."

세상을 보는 당신의 두 눈, 정보를 해석하고 세상과 호응하는 당신의 방식은 귀하고 소중하다. 뛰어나서가 아니다. 화려해서가 아니다. 유일해서다. 당신이 이 세상 누구와도 같지 않은 사람이어서 그렇다. 그러니 부디 질문하기를, 입장을 갖기를, 드러내기를!

9. 객관성과 주관성

주관적인 것의 힘

2003년 여름, 인턴 에디터 시절에 애독자 엽서를 정리하고 브랜드 단신 뉴스를 쓰면서 말단 책상을 지키고 있을 때의 일이다. 당시 사수 선배는 피처팀 수석 에디터였다. 명랑 만화 주인공처럼 귀엽고 아담한 외모의 선배는 천둥벌거숭이 막내를 너그럽게 품어주는 사람이었다. 단, 마감 기간이 되면 장르가 누아르로 바뀌었다. 창문 옆 상석 책상에서 담배를 피우면서(고조선 시절 이야기 같지만, 2000년대 초반엔 실내 흡연을 금하지 않았다) 미간을 잔뜩 찌푸린 채 '다가오면 위험한 일이 생길지도 모름'이라는 검은 기운을 내뿜었다. 선배를 보면서 '글을 쓴다는 건 저렇게 힘든 일이구나' 생각했다.

인턴 시절, 선배의 지도를 받으며 인터뷰 원고를 두 편 썼다. 잔뜩 쫄며 쓴 첫 기사는 한 신인 영화배우 인터뷰였다. 선배는 수정이 필요한 여러 부분에 빨간 펜으로 첨삭해서 "수고했다"는 짧은 격려와 함께 돌려주었다. 자리로 돌아와 떨리는 마음으로 읽었다. 럭셔리 패션지에 어쩐지 나와줘야 할 것 같아 쓴 근사한 형용사마다 빨간 줄이 그어져 있었다. 그리고 덧붙인 손글씨. "이런 표피적 인상 말고 너의 해석을 쓰렴." 그때 본 빨간 글씨를 지금껏 마음에 품고 있다. 해석은 느낌과 인상을 이해하는 작업이다. '멋지다'가 인상이라면 '이런 이유로 내가 멋지다고 느꼈다'는 해석이다. 선배는 느낌과 인상을 땔감 삼아 지성을 발휘하라고 요청하고 있었다.

다음에 맡은 인터뷰는 재즈 뮤지션 그룹 기사였다. 선배의 조언대로 그들의 음악과 인터뷰 답변을 나름대로 해석해 독자에게 전달하고 싶은 메시지를 찾았다. 두어 줄 쓰다 지우기를 반복하며 겨우 완성했던 첫 기사보다 원고 쓰는 속도가 빨라졌고, 온전히 집중하는 몰입감을 느끼기도 했다. 선배에게 원고 검토를 요청하고 이번에는 어떤 수정 사항이 내려올까 조마조마해하고 있는데, 선배가 갈 곳이 있다며 나를 불러냈다. 사무실 밖으로 나가 택시 승강장으로 걷는 길에 선배가 건넨 말.

"이번 원고는 신통방통하게 잘 썼더라. 수정할 것 없어서 교열팀에 바로 넘겼어."

그 두 페이지짜리 기사에는 '나'라는 단어가 아홉 번 들어가 있었다.

"최혜진! 이리 와봐! 기사에 '나는', '내가' 이런 말 쓰는 거 아냐. 아마추어도 아니고 이게 뭐니. 취재한 팩트를 써. 네 생각을 쓰지 말고!"

인턴 기간을 끝내고 정식 발령을 받은 매체에서 첫 인터뷰 기사를 제출하고 데스크에게 옴팡 혼이 났다. 그곳은 일간지 기자 출신 선배가 많은 종합 월간지여서 인턴 시절 다닌 패션지에

비해 신문 편집국 전통이 강했다. 어찌나 맵게 혼쭐이 났는지 그 뒤론 원고를 쓸 때마다 '나'를 지워야 한다는 강박에 시달렸다.

"아, 난 왜 이렇게 '나'를 자주 쓰는 거야. '나'를 빼니까 글 더 럽게 못 쓰네. 완전 유치한 나르시시스트 같아. 아니, 근데 왜 여기 선배들은 '나'를 못 쓰게 하는 거야. 인터뷰 원고가 어떻게 객관적일 수 있다는 거야. 어차피 다 주관적인 해석 아냐?"

새벽까지 혼자 사무실에 남아 원고를 고칠 때면 '나'라는 단어에 과도하게 기대어 글을 쓰는 스스로에 대한 미움과 자책, 데스크를 향한 두려움과 원망, 객관과 팩트 어쩌고 하는 건 낡고 진부한 전통일 뿐이라는 반발이 동시에 들어 뒤죽박죽 혼란스러웠다. 당시 '나'를 빼라는 데스크의 가이드라인은 막내에게 취재를 충실히 하는 습관을 만들어주기 위한 조언이었을 것이다. 하지만 그 뒤로 근거, 데이터, 출처를 댈 수는 없지만, 분명 내 안에 머무는 질문이나 감정을 기사에 담을 때마다 입이 마르고 심장이 뛰었다. 용기가 필요했던 것이다.

잡지 에디터는 자기 이름을 걸고 개성 있는 지면을 만들어야 한다. 동시에 불특정다수에게 내보이는 공적 지면을 책임지기에 팩트 체크, 데스킹 등 객관성을 담보하기 위한 작업도 소홀히 할 수 없다. 아예 자기 작품을 내는 예술가보다는 객관적이고, 탐사

보도를 하는 저널리스트보다는 주관적인 결과물을 세상에 내보
인달까. 그래서인지 에디터로 일하는 내내 객관과 주관의 세계가
모순된 방향에서 나를 잡아당기는 기분을 느꼈다.

좀 더 솔직히 말하자면 객관이라는 단어 앞에서 늘 작아지는
기분이었다. 객관이 티 없이 완전무결한 세계라면 주관은 허술하
고 유아적인 주장으로 점철된 세계처럼 느껴졌기 때문이다. 비단
나만 느끼는 차이는 아닐 것이다. "그건 당신의 주관적 판단이고
요"라는 문장 앞에서 움찔하지 않을 사람이 얼마나 될까? 주관
이라는 단어에 부정적 뉘앙스가 이미 스며 있는 것이다. 반면 객
관은 어떤가? "객관적 데이터를 볼 때…"로 문장을 시작하면 그
내용을 반박하기 쉽지 않다. 객관은 옳고 정당한 느낌을 준다.

주관적 반응을 배제하고 정확하고 냉철하게 현실 인식을 하
라는 은근한 명령은 사회 곳곳에 퍼져 있다. 『우리 각자의 미술
관』을 쓰면서 알게 된 미술관 현실로 예를 들어보자. 많은 일반
관람객이 작품 앞에서 자신의 느낌, 인상, 해석을 발언하길 무척
이나 어려워한다. 대신 정론적 미술사, 미술 이론, 해설을 공부하
거나 그것으로부터 출발해 개별 작품에 대한 이해의 실타래를
만드는 경우가 많다. 후자를 객관이라고 여기고, 그것이 자신의
주관보다 낫다고 믿기 때문일 것이다.

하지만 앞서 소개한 '수산나와 장로들' 사례에서 보았듯 미술사적 평가 역시 불완전한 인간들이 모여 합의한 시대의 약속 안에서 이루어진다. 정치사회문화적 제도가 바뀌면 주류 시각도 바뀐다. 이상하지 않은가? 객관이 완전무결한 절대 진리라면 시대와 상황을 불문하고 변치 않아야 하는 것 아닌가? 이런 질문을 품고 있을 무렵, 구원 같은 문장과 만났다. 이후로 내내 내 안에 머물며 도끼가 되어준 문장.

언어의 세계에 중립이란 없기 때문이다. 객관성은 권력자의 주관성이라는 사실을 모르는가? 익명성은 가장 무서운 서명이고 객관성은 가장 강력한 편파성이다.

『정희진처럼 읽기』의 한 꼭지에서 정희진 선생은 객관성의 신화를 꼬집는다. 흔히 객관적 세계라 여겨지는 과학도 그 역사를 살펴보면 자기 입장에 대한 독단적 믿음으로부터 출발한 개종의 역사라는 것이다. (갈릴레오 사례만 봐도 그렇지 않은가?) 이어지는 퍼즐 조각을 김정운의 『에디톨로지』에서 찾았다.

객관성이란 객관적으로 존재하는 것이 아니기 때문이다. 객관적 관점이란 각기 다른 인식의 주체들이 '같은 방식으로 보기*joint-attention*'로 서로 약속해야 가능하다. 다시 말해 객관성이란 원래 있는 것이 아니라, 상호 합의의 결과라는 것이다.

객관은 완전무결한 절대 진리가 아니라 동시대 다수가 합의한 임의적 약속이다. 어떤 생각이 객관으로 여겨진다는 것은 그것을 수용한 사람의 숫자가 많다는 의미다. 다수의 합의를 얻는 이유는 여럿일 수 있다. 꼭 합리적인 것도 아니다. 생각이 논리적이고 탁월해서일 수도 있지만, 그저 노출 빈도가 높고, 오랫동안 당위로 여겨졌고, 명성과 권위의 후광이 있어서일 수도 있다. 반대로 처음에는 미미했던 누군가의 주관이 끈기 있는 설득으로 객관이 되기도 한다. 1963년 8월, "흑인이 피부색으로 평가되지 않고 인격으로 평가받는 날이 와야 한다"고 외쳤던 한 사람의 목소리는 처음엔 일개 개인의 주장일 뿐이었지만 서서히 주류 집단의 생각으로 자리 잡아 이제는 당연한 지배 규범이 되었다.

결국 설득의 문제다. 주관은 열등하고 객관은 우등한 것이 아니라 모든 건 주관의 산물인데, 어떤 주관은 여러 이유에서 설득력을 가져 보편의 차원에 자리 잡는다. 냉철하게 숫자를 보는 비즈니스 세계도 마찬가지다. 경영자의 책상 위로 온갖 곳에서 기록한 데이터가 쌓인다. 숫자들은 중립적이지만, 그중 특정 지표에 '주목'하고, 경영 여건에 대한 '판단'을 내려 '전략'을 세우는 경영자는 결국 자신의 주관을 바탕으로 일한다. 자기 버전의 현실 인식 프레임을 제시하고 함께 일하는 구성원의 합의를 최대한 모으는 것이다. 편집도 그렇다. 주관적 관점으로 정리한 결과물을 타인에게 보이고 합의를 모은다. 세상을 이렇게 보기 시작한

뒤로 나는 이제 객관이라는 단어 앞에서 작아지지 않는다. 내 관점, 믿음, 판단을 신뢰하고, 그것을 나 아닌 타인이 납득할 수 있는 모양새로 만들어내려고 애쓸 뿐이다.

이제는 에디터로서 내가 파는 상품이 '특정 정보 사이의 관계에 주목한 주관적 판단'이라는 사실을 안다. 끝없이 펼쳐진 정보의 장에서 의미를 만들어갈 수 있는 경로는 수천수만 가지이다. 그중 내가 선택한 경로를 최대한 완성도 있게 조직해 사람들 앞에 내놓는다. 변수와 맥락으로 요동치는 이 세계에선 어제 통했던 방법이 오늘 통하지 않을 수 있다. 긴장을 늦출 수 없고, 게을러질 수 없다. 20년을 해도 이 일이 지겹지 않은 이유다.

10. 생략

군더더기를 알아보고
배제하는 판단력

"어릴 때 아버지에게 받은 상처에 대해 쓰고 있는데요. 고통스러웠던 순간들이 분명 있지만, 그렇다고 아버지가 내내 나쁜 사람이었던 건 아니거든요. 쓰고 싶은 소재이긴 한데, 혹시 제가 아버지를 나쁘게 몰아가는 건 아닐까요?"

몇 해 전, 글쓰기 특강에서 한 독자가 질문을 건넸다. 그가 말을 마치자마자 청중 몇몇이 고개를 크게 끄덕였다. 나 역시 비슷한 고민으로 서성인 경험이 있어 그의 의중을 금세 파악할 수 있었다.

회고형 에세이 쓰기는 오래 방치한 서랍을 정리하는 일과 비슷하다. 잊고 살자 결심했지만 잊히지 않는 순간, 늦은 새벽 슬그머니 어깨동무하는 어두운 감정, 공감받지 못한 욕망, 발설하고 싶었지만 삼켜야 했던 말 등이 뒤엉킨 서랍. 사람마다 서랍의 크기와 상태는 제각각이지만, 이것 하나는 확실하다. 깊은 곳에 있던 서랍을 열어 정면으로 바라보는 일, 다시 말해 내밀한 기억을 글로 옮기는 일은 결코 쉽지 않다는 것이다.

보통 가장 사랑하는 사람의 서랍 지분율이 가장 높기 때문이다. 누군가와 가까워지고 싶고, 인정받고 싶을수록 그는 내 인생에 큰 타격감을 남길 수 있는 위치에 선다. 지나가던 행인이 부당한 언사를 보일 땐 곧장 '미친 사람 아냐?'라고 거침없이 판결내리지만, 가족이나 친구의 경우라면 온갖 모순된 감정이 동시에

찾아온다. A이면서 B이면서 C이자 D이기도 한 덩어리(보통 좋은 글감은 이런 상태다). 글쓰기는 덩어리진 감정과 생각을 끈기 있게 관찰해 원소 단위로 호명하는 작업이다. 성분을 알아보고, 이름 붙이고, 맥락을 이해해야만 정리할 수 있다. 이러니 어떻게 쉬울까.

'A이면서 B이면서 C이자 D일 수 있는데, 내가 이렇게 느꼈다고 주장해도 될까? 다르게 해석할 가능성도 분명 있는데, 그걸 배제해도 될까?'라는 고민은 사실 에세이 쓰기에만 국한하지 않는다. 보도문, 칼럼, 리뷰, 평론, 연구보고서를 쓸 때도 비슷한 고민을 한다. 더 정확하게는 글쓰기뿐 아니라 거의 모든 창작 활동의 시작점에 창작자는 맹렬히 이 질문과 대면한다. 문장의 얼개만 남겨보자.

○○○에 대해 써야겠다(만들어야겠다). '○○○가 A하다'고 주장할 예정인데, ○○○가 A 속성만 가지지 않았다는 걸 안다. A 속성 외의 것들을 다루지 않아도 괜찮을까?

앞서 의미의 다면성을 강조했다. 책이 서점 매대에 있을 땐 '상품', 유통 창고에 있을 땐 '재고', 쓰레기장에 있을 땐 '종이류 쓰레기', 공공도서관에 있을 땐 '장서', 작가나 독자의 품에 있을 땐 '작품'으로 의미가 바뀌는 것처럼 자녀에게 깊은 상처를 남긴 아버지도 다른 맥락에선 선하다. 그런데 의미의 다면성을 무시하

고 땅땅땅, 판결봉을 휘둘러도 될까? 다면체의 한쪽 면만 강조하는 오류를 저지르는 것 아닐까?

이렇게 망설이는 사람은 일단 칭찬받아야 한다. 자신이 말하려는 주제를 다각도에서 섬세하고 종합적으로 살피는 태도를 지녔기 때문이다. '이렇게 볼 수도 있고, 저렇게 볼 수도 있다'는 가능성을 피곤해하는 시대, 복잡한 이해관계나 사연을 단순화해서 세 줄 요약으로 알려주길 기대하는 시대이기에 저런 류의 망설임은 소중하다. 하지만 창작을 하려면 어느 순간에는 주장으로 도약해야 한다. 어떤 정보를 취하고 어떤 정보를 버릴지 선택하고, 그 결정을 바깥으로 드러내야 한다. 자신이 전방위에서 수집한 정보가 모두 동일하게 의미 있다고 여긴다면 무엇도 주장할 수 없다.

그간 만난 에디터 후배들 중 업무에 어려움을 겪는 이들은 공통적으로 버리기를 어려워했다. 도토리를 양 볼 가득 욱여넣은 다람쥐처럼 '이 내용은 이래서 의미 있고, 저 내용은 저래서 의미 있다'고 여기면 정보 과잉의 늪에서 허우적대다 길을 잃는다. 자신이 하려는 말(주장)을 놓치는 것이다. 정리는 난삽한 형태의 원재료를 다시 꺼내 쓸 수 있는 형태로 구분해서 보관하는 일이고, 불필요한 것을 알아보고 배제할 줄 알아야 정리할 수 있다.

글쓰기, 편집, 창작은 오류를 없애는 작업이 아니다. 다르게

해석할 여지가 있음에도 한쪽 손을 들어주는 일, 입장을 밝히는 일, 오류를 품고 프레임을 치는 일이다. 프레임 바깥의 다른 가능성, 다른 해석, 다른 견해가 무의미하다는 뜻이 아니다. '저는 여기에서부터 여기까지에 대해 이렇게 말하겠습니다' 하고 자신의 주관성을 드러내는 작업이 글쓰기이고, 편집이고, 창작이다. 오류를 지적받을까 두렵다면 자신의 견해가 최대한 내적 완결성과 설득력을 가지도록 엉덩이 딱 붙이고 일하면 된다.

생략은 첨가보다 용감하고 힘 있다. 무언가를 하기로 선택하기도 쉽지 않은 세상이지만, 하지 않기로 결정하는 일은 극악무도할 정도로 어렵다. 어릴 때는 더욱 그랬다. 어떻게든 개성을 표출하고 인정받고 싶은 마음이 앞서서 늘 '무엇을 더 할까?' 질문했다. 조급한 마음으로 오랜 시간 종종걸음하고 나서야 이해하게 되었다. 명확한 아이덴티티, 일관된 맥락과 서사, 날렵한 각을 가진 이들은 '무엇을 하지 말까?'라는 질문을 자주 던졌고, 자기만의 대답을 가지고 있었다. 일에서도, 삶에서도 그랬다. 생략은 때때로 그 자체로 메시지이자 주장, 초대장이자 질문이 되기도 한다.

2022년에 학고재 갤러리에서 열렸던 노순택 작가의 개인전 《검은 깃털》은 역광 사진으로만 채워진 전시였다. 사진에서 역광은 가급적 피해야 할 조건으로 여겨진다. 피사체의 세부를 모두

노순택 작가 개인전이 열렸던 학고재 갤러리

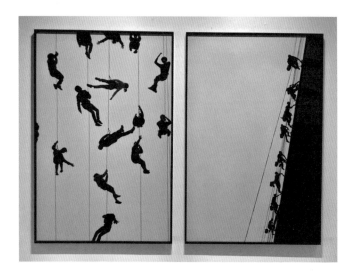

(왼쪽) 노순택, 〈검은 깃털 #CHL0401〉, 2017
(오른쪽) 노순택, 〈검은 깃털 #CIF1601〉, 2018

노순택, 〈좋은 살인 #BJK2209〉, 2009

지우기 때문이다. 광원이 피사체 뒤로 가면 세부는 어둠에 갇히지만, 윤곽outline은 한껏 뚜렷해진다. 어둠과 밝음의 중간 지대가 사라지면서 둘이 맞닿는 경계면이 날카롭게 인식되는 것이다. 노순택 작가는 전시 작가 노트에 이렇게 썼다.

"사람 사진의 경우 중요한 세부는 얼굴과 표정인데, 역광사진은 그걸 가림으로써 누가 누군지 알 수 없게 한다. 누군지 알 수도 없는 사진을 대체 왜 찍는단 말인가. (…) 가끔은 질문이 대답이 된다."

노순택 작가가 던진 질문에 답하는 그림이 있다면 아마 〈회화의 기원The Origin of Painting〉이 아닐까. 장 밥티스트 르노Jean-Baptiste Regnault, 조제프 브누아 쉬베Joseph-Benoît Suvée 같은 18~19세기 화가들이 신화를 재해석해 남긴 그림들.

고대 그리스에 살던 여성 디부타데스Dibutades는 양치기 청년과 깊이 사랑하는 사이였다. 어느 날 청년이 전쟁터로 떠나게 되었고, 이별하기 전날 밤 디부타데스는 벽에 비친 청년의 그림자를 따라 윤곽선을 그린다. 애절하고 애틋한 순간이다. 그런데 왜 사람들은 이 그림을 '회화의 기원'이라 부를까?
디부타데스가 만약 연인 얼굴의 구석구석, 점 하나, 머리칼 하나까지 놓치고 싶지 않았다면 그의 전부를 기록했을 것이다. 중요도나 우선순위에 대한 고려 없이 전체를 동결시키는 작업은

장 밥티스트 르노, 〈The Origin of Painting〉, 1786

조제프 브누아 쉬베, ⟨The invention of the Art of Drawing⟩, 1791

'박제'다. 박제는 보는 이의 마음에 파동을 일으키지 않는다. 하지만 디부타데스가 벽에 남긴 단출한 선은 보는 이의 마음을 일렁이게 한다. 그가 '창작'을 했기 때문이다.

알랭 드 보통이 『알랭 드 보통의 영혼의 미술관』에 썼듯 '우리가 훌륭하다고 여기는 화가들은 무엇을 기념해야 하고 무엇을 생략해야 할지 적절하게 선택하는' 사람들이다. 디부타데스는 연인의 얼굴 윤곽선이 미래에 자신의 마음속에 불러일으킬 효과를 이해하고 있다. 현실의 연인은 엄청나게 많은 정보의 총합이지만, 그를 마음속에 선명하게 붙잡아두기 위해 그 정보가 모조리 필요한 건 아니라는 사실을 알고 있다. 디부타데스는 편집을 했고, 그것이 창작이 되었다.

생략이라는 중요한 편집 기법을 창작 전략으로 사용하는 작가는 아주 많다. 특히 동시대 미술은 빼기의 고수들이 벌이는 인식의 전쟁터다. 손에 잡히지 않는 빛과 텅 빈 공간으로 관람자에게 엄청난 몰입의 경험을 선사하는 제임스 터렐 James Turrell, 새하얀 전시장 벽에 UV라이트 손전등을 비추어야 작품이 보이도록 한(그냥 보면 아무것도 없는 벽처럼 보이게 한) 박관택 작가, 그림을 한 장도 그리지 않았지만 아름답고 황홀한 그림책 『It Looks Like Snow (눈처럼 생겼어)』를 지은 안무가이자 그림책 작가 레미 찰립 Remy Charlip까지….

제임스 터렐, 〈레이마르, 파랑〉 부분, 1969 박관택 개인전 《여백》 포스터

IF YOU LOOK CLOSELY, YOU WILL SEE THAT IT'S SNOWING....

레미 찰립, 『It Looks Like Snow』 부분, 1957

이 책도 초고에서는 흥에 취해 작품에 대한 설명을 줄줄 늘어놓았지만, 탈고하며 많은 분량을 지웠다. 편집은 자신이 의도한 효과를 만들어내기 위해 지켜야 할 재료를 알아보고 남겨두는 작업이다. 지금 에디터 최혜진이 붙들어야 할 핵심 질문은 이것이다. "생략이 언제나 좋은 전략인가? 생략이 주장이 되는 순간은 언제인가? 군더더기를 알아보고 배제하는 판단력은 어떻게 기를 수 있나?" 미술 관련 지식을 줄줄 쓰면 열심히 공부한 성실성을 자랑할 수 있겠지만, 이는 원래의 목적과 거리가 멀다. 뺄 것을 알아보는 일은 20년 차 에디터에게도 쉽지 않다.

생략이 임팩트를 만들어낼 때, 수용자는 초대장을 받는 기분을 느낀다. 궁금증을 느끼면서 정보의 공백을 채우기 위해 작가의 세계와 자신의 세계를 부지런히 오간다. 이럴 때 생략은 그 자체로 주장이 된다. 반면 생략으로 자신의 게으름을 숨기는 창작자도 있다. 자신이 무엇을 만드는지 그 의미를 이해하지 못하고, 언어화하지 못해서 빈약한 이미지만 나열하는 경우. 이들이 구사하는 생략은 의심스럽다.

군더더기를 알아보고 배제하는 판단력을 갖기 위해선 먼저 자기만의 정의를 가져야 한다. 애초에 일을 시작한 목적도 잊지 말아야 한다. 물론 같은 재료나 정보도 A의 관점으로 보면 군더더기이고, B의 관점으로 보면 본질일 수 있다. '코끼리 코'를 하고서 제

자리에서 뱅뱅 도는 기분이겠지만, 이런 유동성 덕분에 해석과 창작의 영토가 이토록 드넓은 것이다. (그러니 너무 노여워 말자.)

'정답 없는 다중시점의 망망대해' 위에선 오직 정직한 자기 목소리만이 나침반이 되어준다. 이 목소리는 자문자답을 통해 선명해진다. '네가 생각하는 ○○는 뭐야? 왜 그렇게 생각하는 데? 이 작업을 하면 너에겐 뭐가 좋아? 보는 사람들에겐 뭐가 좋아? 사람들은 왜 이 이야기를 하지 않는 걸까? 이 현상이 의미하는 바는 뭘까?' 등의 질문을 던지고 대답하는 과정에서 인식의 영점이 잡히고, 자신이 어디에 가치를 부여하는지 알게 되며, 군더더기를 정의하는 기준도 생긴다.

기준점을 마련한 다음 수집한 재료를 검증한다. 더했을 때 효과와 뺐을 때 효과를 비교하고 기억한다. 수집한 재료가 100 개라면 100번의 가능성을 지었다가 부순다. 생략할 용기와 본질을 알아차리는 눈은 그냥 얻어지지 않는다. 경험치와 노력에 비례해 점진적으로 커진다. 나는 이 사실에 커다란 위안을 느낀다. 에디토리얼 씽킹에 왕도가 없다는 사실, 자기 자신에게 정직하려 애쓰고 실패와 좌절의 데이터를 통해 배우는 길 말고 별다른 요령이 없다는 사실이 좋다. 떨림과 두려움을 품은 채 조그마한 인식의 사각형을 세상에 내어놓는 일, 완벽하지 않을지언정 최선을 다해 그 안을 정돈하고 가꾸는 이 일을 오래도록 하고 싶다.

11. 질문

———————————————| 좋은 질문 만드는 법

나는 인터뷰라는 독특한 형식의 대화를 사랑한다. 사랑이라는 거대한 단어를 주저 없이 붙일 만큼. 만약 인터뷰가 에디터의 주된 업무가 아니었다면 이 일을 20년이나 하지 못했을 것이다. 누구든 붙잡고 질문할 수 있다는 직업적 특권에 기대어 삶의 갈증을 해소한 시간이 길기 때문이다. 내 안에도 빛나는 무언가가 있을까요, 용기는 어디에서 나오죠, 아름다움이 대체 뭘까요, 우정이란 또 뭐죠, 의욕이 나지 않을 땐 어떻게 해요, 변화는 어디에서부터 올까요…. '인터뷰 중'이라는 팻말만 붙이면 처음 만난 사람에게 일상적 관계에서는 좀처럼 던지지 않는 커다란 질문을 던질 수 있었다. 사적인 자리에서는 누군가에게 먼저 말 거는 경우가 별로 없는 내향인인 나는 인터뷰 현장에서 살아가는 지혜를 구하고 채웠다. 에디터라는 옷을 입으면 다른 사람이 될 수 있었다.

20년 동안 어림잡아 1,500명 정도의 타인을 취재하지 않았나 싶다. 질문지를 수도 없이 꾸렸는데도 질문 만드는 일이 지겹지 않다. '이 사람은 왜 그런 선택을 했을까? 그때 마음은 어땠을까?' 궁금해하면서 저쪽 편으로 건너가는 시간이 좋다. 나의 작은 머리에서 빠져나와 다른 사람의 눈으로 세상을 바라보려 애쓸 때 가장 생생하게 살아나는 기분을 느낀다. 물리적 이동은 없지만, 더없이 강렬한 여행을 하는 느낌이다. 폴 서루가 『여행자의 책』에서 쓴 다음 문장을 나는 늘 마음에 품고 있다.

멋진 도시를 보려고 8km를 가느니, 한 사람의 현인과 이야기하기 위해 160km를 가는 편이 낫다.

학위가 있거나 명성이 높은 사람만이 현인인 것은 아니다. 모든 사람에게는 언제나 배울 점이 있다. 나를 당황스럽게 하거나 인터뷰가 잘못 흘러간다는 느낌을 주는 인터뷰이조차 다른 주파수를 이용해 내게 지혜를 전하고 있다고 믿는다. 이 믿음은 'about a father' 프로젝트를 하면서 단단해졌다.

'about a father'는 라이프스타일 계간지 《볼드저널》 편집장으로 일한 2017년부터 2018년 사이에 진행한 길거리 인터뷰 프로젝트다. 동시대 아버지들의 얼굴과 목소리를 담담히 아카이브하겠다는 기획 의도를 가지고 사진가와 정기적으로 길거리로 나갔다. 경비원, 직장인, 택시 기사, 공사장 인부, 구둣방 세탁소 주인 등 아버지일 것으로 추정되는 중년 노년 남성에게 무작정 말을 걸었고, 당신 삶에 대해 이야기해달라고 청했다.

이런 취재는 예술가나 명사 인터뷰보다 열 배 정도 긴장된다. 인터뷰이에 대한 정보가 전무하기 때문이다. 게다가 처음 만난 취재원이 심리적 안정감을 느끼고 자기 이야기를 할 수 있도록 순식간에 분위기를 만들어야 한다. 마음을 열고 자기 이야기를 해줄지, 어떤 맥락으로 대화가 흘러갈지, 그렇게 나눈 대화가 원고로 남길 만큼 유의미할지, 아무것도 담보되지 않은 상황으

로 뛰어드는 취재인 것이다. 즉흥 섭외도 어렵지만, 정해진 시나리오 없이 뇌 용량을 풀가동해서 순간적으로 질문을 짜내고 내용의 맥락을 만들어가는 일은 정말이지 엄청난 에너지를 요구한다. 인터뷰이의 대답뿐 아니라 표정, 눈빛, 몸짓, 그가 머무는 공간의 물건이 전하는 메시지까지, 시시각각 들어오는 정보에서 의미를 읽어내기 위해 순도 100%로 몰입해야 했는데, 그런 수준의 몰입을 경험하면 기가 빨리고 동시에 황홀해진다. 'about a father'는 극악의 취재 난이도를 자랑했지만, 그만큼 놀라운 경험도 많이 선물했다. 먼지가 폴폴 이는 공사 현장에서 일용직 노동을 하는 어르신께 들은 이야기처럼.

"어릴 때부터 가난하고 돈은 없으니 어디 가서 벌어야 하잖아. 그렇다고 도둑질이나 사기는 칠 수 없는 거고. 공사장은 일당을 현찰로 줘요. 젊을 땐 여름에 바닷가에 놀러 가고 싶으면 친구들하고 삼사일 정도 막노동을 했어. 그 정도 하면 여행 경비는 벌 수 있으니까. 버스나 도로도 제대로 갖춰져 있지 않았으니까 온갖 무거운 짐을 이고 지고 청량리역으로 갔어. 동해안 가는 완행열차를 타면 24시간이 걸렸다고. 동해안 근처로 가서 바다가 처음으로 탁 펼쳐지는 순간이 되면 완행열차 전체에서 똑같은 노래가 쫙 나왔어. 〈해변으로 가요〉라든가 송창식이 부른 〈고래사냥〉 같은 노래가 기차 전체에 흘러나오는 거야. 기차에 탄 모든 사람이 손뼉 치면서

노래를 따라 불렀던 기억이 아직도 생생해. 물론 몸은 힘들었지만, 기억에는 오래 남는다는 거야. 지금은 자가용 운전해서 어느 때든 갈 수 있고 어느 때든 볼 수 있는 시대잖아. 쉽게 구할 수 있고 아무 때나 할 수 있으면 추억으로 남지 않아요. 편리함? 좋지. 그런데 진짜 내 기억에는 남질 않아."

소맷단이 닳은 작업복을 입고, 담배 한 갑 정도를 연달아 피운 것 같은 걸걸한 목소리의 60대 어르신이 말했다. '쉽고 편리한 게 늘 좋은 건 아니야.' 간결하지만 깊고 아름다운 지혜. 길거리에서 오래 서성이며 차곡차곡 쌓아간 인터뷰가 100명을 향해갈 무렵, 이제는 누구를 만나도 고유한 이야기를 발견하고 언어화할 수 있다는 자신감이 생겼고, 모든 사람에게 언제나 배울 점이 있다는 믿음은 확신으로 바뀌었다.

직업적으로 질문을 달고 사니 역으로 종종 이런 질문을 받는다. "좋은 질문 만드는 법을 알려주세요." 어느 상황에나 통용되는 좋은 질문이 무언지는 나도 여전히 모르지만, 기억하려 애쓰는 몇 가지 마음가짐이랄까 태도 같은 건 있다.

첫째, 상대와 상황에 반응하는 현재의 나 자신을 존중한다. '너무 사소한 질문 아닐까', '사적인 질문이라고 기분 상하면 어쩌지', '뜬금없다고 생각하면 어쩌지' 같은 자기검열을 내려놓고 궁

금하다면 일단 묻는다. 주니어 에디터들을 디렉팅하다보면 자신이 진짜 궁금한 내용을 솔직히 묻기보다는 늘 보아왔던 안전한 질문만 나열하는 이들이 생각보다 많다. 그때마다 이오덕 선생이 『글쓰기, 이 좋은 공부』에 쓴 아래의 문장을 떠올린다.

글감은 단순한 객관 사물로서 글의 재료가 아니다. 그것은 모든 사물과 경험 가운데 특별히 글 쓰는 이의 마음에 들어온 그 무엇이다. 쓰는 이의 마음에 특별히 들어왔다는 것은 쓰는 이의 삶 속에서 그 무엇이 깊이 관련되어 있음을 말한다.

인터뷰는 일차적으로 인터뷰이의 생각을 옮기는 글처럼 보이지만, 엄밀히 설명하면 두 사람이 만났을 때 벌어진 상호작용을 인터뷰이 관점으로 기록한 글이다. 인터뷰이가 제공하는 다양한 정보 가운데 특별히 어떤 것이 내 마음에 들어와 궁금해졌다면 그건 그만한 이유가 있을 거라 믿는다. 인터뷰어인 내 삶과 깊이 관련된 무언가가 반응했기에 특별히 그 지점이 궁금해진 것이다. 직관이 보내는 신호를 무시하지 않고 자기검열 없이 궁금한 것을 물을 때 대화의 진동이 깊어지는 경험을 수차례 했다.

둘째, 세상과 내가 당연시하고 있던 듣기 좋은 말은 한 번씩 흘겨본다. 그 당위에 동의하는지 동의하지 않는지 판단하는 시

간을 가질 때 질문이 꼬리를 물곤 했다. 예를 들면 이런 식이다.

세 살 버릇 여든 간다.
→ 세 살 버릇 여든 간다고 생각하세요? 왜요?

초심을 기억하라.
→ 초심을 기억해야 한다고 생각하세요? 왜요?

시간은 금이다.
→ 시간은 금이라고 생각하세요? 왜요?

상대방이 전제하고 있는 믿음을 가시화해서 되묻는 것이다. 『명화가 내게 묻다』, 『우리 각자의 미술관』 등의 미술서를 쓴 덕에 "그림을 어떻게 봐야 잘 이해할 수 있는지 궁금해요"라고 묻는 독자를 자주 만났는데, 이럴 때 머릿속으로 '아, 이분은 그림을 이해해야 한다고 전제하고 있구나'라고 얼른 전제와 질문을 분리해 되묻는다. "왜 그림을 잘 이해하고 싶으세요?" 책, 유튜브, 방송, SNS 콘텐츠 등 어디에서나 만날 수 있는 고민인 "어떻게 하면 꿈을 찾을 수 있을까요?"도 마찬가지다. 이 질문은 '꿈은 찾는 것'이라는 전제를 딛고 서 있다. 그런데 정말 그럴까? 꿈을 '찾는 것'이 아니라 '빚는 것'이라고 표현하면 안 되나? 그렇게 표현을 바꾸면 시야가 달라지고 당장 취할 수 있는 행동이 달라

지는데? 이렇게 당연하게 여겨지는 전제부터 질문하면서 검사대에 올린다. 이런 검증 과정 끝에 원래의 전제가 강화될 수도 있다. '요모조모 생각해봐도 역시 꿈은 찾는 것'이라는 결론에 도달할 수 있는 것이다. 하지만 외부에서 들어온 생각을 쉽게 당연시하지 않고 검증하는 시간을 가졌으므로 이 생각은 자기 것이 된다. 철학자 페터 비에리는 『삶의 격』에서 이렇게 썼다.

'이것은 정확히 무슨 뜻인가?' 그리고 '내가 그걸 어떻게 알게 되었나?' 독립적이 되기 위해선 이 같은 물음이 제2의 본성이 되어야 한다. 얼핏 보면 아주 중요하게 보이는 것들이 실은 아무 의미가 없을 수 있다는 사실을 인정하는 것에서 출발한다.

셋째, 사안을 바라보는 위치와 상황적 맥락을 바꾸는 질문을 즐겨 한다. '만약에 이 사람이 한국이 아니라 덴마크에서 태어났다면 사회적 평가가 어떻게 달라졌을까?', '만약에 제작팀 팀장이 아니라 회계팀 팀장이라면 이 아이디어를 어떻게 평가할까?'라는 식의 상상이다. 왜냐하면 우리는 개인이지만 동시에 관계의 산물이기도 하니까. 상대의 오늘을 만드는 데에 영향을 미친 수많은 사회적 가닥들이 있다는 사실을 기억하려고 한다. 그 가닥 중 한두 가지를 바꾸어보는 사고 실험을 하면 특정 상황에서 어떤 가치가 중시되는지 파악할 수 있다. 의미화 경로를 보다 다각도에서 점검하는 데에 도움이 되는 것이다. 맥락을 감지하는 레

이더와 의미 사이의 상관관계에 대해 리더십 컨설턴트 매슈 커츠는 『맥락 지능』에서 이렇게 설명한 바 있다.

영어 단어 콘텍스트 _context_ 는 함께 엮다는 뜻의 라틴어 콘텍스테레 _contextere_ 에서 유래했다. 콘텍스테레는 테피스트리를 만드는 방법을 묘사할 때 쓰이는 용어였다. 맥락은 어떤 상황이 서로 복잡하게 얽히고 묶인 독특한 구조를 말한다. 맥락이 없으면 의미가 없다.

넷째, '무엇을 했나요?'보다는 '어떻게 했나요?'를 궁금해하고, '어떻게 했나요?'보다는 '왜 했나요?'를 궁금해한다. 인터뷰는 묻는 자-말하는 자, 단둘의 대화다. 인터뷰이의 경험과 생애는 그 누구의 것과도 같지 않다. 하지만 인터뷰 결과를 담은 콘텐츠는 세상으로 나아가 다양한 사람들에게 두루 읽히면서 공감을 얻어야 한다. 에디터가 개별 차원의 이야기를 보편 차원으로 옮겨내야 하는 것이다.

이때 감정과 동기가 중요한 역할을 한다. '무엇을 했나요?'나 '어떻게 했나요?'라고 물으면 인터뷰이는 자신이 겪은 개별 상황을 회고하는 답을 주로 하게 된다. 비슷한 사건을 겪어보지 못한 독자는 자기와의 연결고리를 찾기 어려울 것이다. 반면 '왜 했나요?'라고 물으면 인터뷰이는 감정과 동기를 회고하게 된다. 사회적 조건과 경험은 천차만별일 수 있지만, 인간으로서 느끼는 감정과 동기는 부유하든 가난하든 나이가 많든 적든 별반 다르지

않다. '왜 했나요?'라고 물으면 감정의 공유지가 열린다.

　마지막 다섯째, '내가 그였다면 어떤 선택을 했을까?' 상상하고 묻는다. 그다음 '내가 독자라면 무엇이 궁금할까?' 상상하고 묻는다. 취재원과 독자 모두에게로 건너가보는 상상을 하면서 중간에서 둘을 어떻게든 이어주려고 안간힘을 쓴다. 대상이 실제 사람이 아닐 때도 있다. 미술관에서 좋은 인물화를 마주 대할 때 내 몸이 보이는 반응은 좋은 대화를 나눌 때의 반응과 유사하다. 타인의 눈동자, 뺨, 입가에 스치는 감정을 알아보기 위해 집중하는 느낌, 모든 레이더망을 그에게로 펼치는 느낌, 저쪽으로부터 오는 자극에 몸을 맡기고 즉흥적으로 반응하는 순간이 좋아서 인터뷰도 사랑하고, 인물화도 사랑한다. 마음을 끄는 인물화를 만나면 프레임 안으로 발을 쑥 집어넣고 저쪽 편으로 건너가 그림 속 사람들 자리에 서보곤 했다. 그의 자리에 서서 내 안에 이는 반응을 글로 붙잡아 『명화가 내게 묻다』, 『북유럽 그림이 건네는 말』 같은 책을 썼다.

　어쩌면 처음엔 에디터로서 직업적으로 좋은 결과물을 내기 위해 훈련한 감정이입이었는지도 모른다. 하지만 질문이라는 형식으로 타인에게 악수를 청하고, 에고라는 단단한 감옥에서 빠져나오는 경험이 쌓일수록 뾰족하게 긴장하고 살던 인간 최혜진이 천천히 유연해지고 편안해졌다. '나는 저들과 어떻게 다른가'

초조하게 자문하면서 거울에만 시선을 두던 시절을 지나 이제는 바깥세상과 솔직하게 관계 맺고 그 흔적을 충실히 담아내는 하얀 종이 같은 사람이 되고 싶다고 꿈꾼다. 질문하는 나의 업이 해준 가장 좋은 일이다.

12. 시각 재료

메시지와 비주얼 사이의
거리 감각

"신문사나 출판사도 있고, 방송국도 있는데, 왜 잡지사에 들어갔나요?" 살면서 이런 질문을 받을 일이 종종 있는데, 그때마다 이렇게 답한다. "신문과 단행본에서는 이미지 다룰 일이 적어요. 방송(영상)에서는 글 다룰 일이 적죠. 저는 글과 이미지를 동시에 다룰 수 있는 매체를 좋아해요."

잡지 에디터를 생업으로 선택한 2003년 여름부터 지금까지 이 선호는 변하지 않았다. 인식의 암흑 지대 어딘가에서 갑자기 전구가 탁! 켜지는 듯한 문장을 쓰는 사람도 멋지고, 문자 언어로 도저히 번역할 수 없는 압도적 비주얼을 만드는 사람도 멋지지만, 나는 글과 이미지가 만날 때 생겨나는 긴장과 확장에 가장 큰 흥미를 느낀다.

잡지 에디터에게 비주얼을 다루는 능력은 글쓰기 실력만큼이나 중요하다. 정보 전달과 설득을 위해 그렇다. 사진, 일러스트, 픽토그램 등 시각 재료를 적절하게 배치하면 콘텐츠에 담긴 메시지나 스토리의 매력이 증폭되고, 독자에게 선명하게 전달된다. 복잡한 정보를 이해하기 쉽도록 시각적 계층 구조가 있는 레이아웃을 계획하거나 시선을 사로잡을 수 있는 이미지 컷을 기획하는 일을 잡지 에디터는 늘 훈련한다. 단순히 눈의 즐거움이나 탐미적 감상을 위해서가 아니라 독자에게 정보와 메시지를 전달하기 위해서 비주얼을 다루는 것이다. 다시 말해 에디터에게는 시각 재료가 독자에게서 어떤 반응을 이끌어낼지 상상하고 계획

하는 능력이 필요하다.

에디터가 갖춰야 하는 다른 역량과 마찬가지로 비주얼을 다루는 역량도 수치화하는 것이 사실상 불가능하다. 표준화된 학습 방식이나 테스트 방식이 존재하는 외국어 어학 능력과는 다른 세계인 것이다. 흔히 말하는 비주얼 감각은 각 개인이 경험을 통해 배우면서 자기만의 노하우를 만들어갈 수밖에 없다. 이제부터 하려는 이야기도 에디터 최혜진이 경험을 통해 체득한 것일 뿐 모두에게 통용되는 절대 진리가 아니라는 점을 우선 밝힌다.

한창 월간 패션지 에디터로 일한 2000년~2010년대에는 핀터레스트 같은 이미지 스크랩 서비스가 존재하지 않았다. 지금은 핀터레스트에서 이미지 하나를 고르면 그와 유사한 이미지가 끝없이 추천되지만, 그때는 시각적 영감이 필요하면 회사 도서관이나 수입 잡지 전문 책방에 가서 일일이 책장을 넘기면서 쓸 만한 자료를 찾아내야 했다. 찾고 싶은 이미지를 만날지 만날 수 없을지 모르는 상태로 수십 권의 참고 자료를 들춰보았고, 그 과정에서 원래 의도치 않았던 페이지들까지도 감상하게 되었다. 자연스럽게 페이지 흐름과 리듬감, 다양한 레이아웃의 효과 등을 익히고 배웠다. 효율성 측면만 보면 핀터레스트는 축복이지만, 생각할 필요성도 느끼지 못한 채로 하염없이 스크롤을 내리면서 좋아 보이는 이미지 사냥만 하는 스스로를 발견할 때면 찬물을 흠뻑 맞은 것처럼 정신이 번쩍 들 때가 있다.

주니어 에디터 시절엔 핀터레스트가 존재하지 않았기 때문에 스스로 시안 데이터베이스를 만들 수밖에 없었다. 나는 이 사실에 커다란 감사를 느낀다. 이때 노력한 시간의 덕을 지금도 보기 때문이다. 당시엔 해외 잡지, 광고, 단행본 등등 다양한 종류의 비주얼 작업을 보면서 좋다는 느낌을 받으면 스캔을 하고, 디지털 파일을 컴퓨터에 저장하면서 미래의 내가 어떤 순간에 이런 종류의 시안이 필요할지 메모를 붙여서 DB를 만들었다. 예를 들어 명암 대비가 강한 흑백 사진이 실린 외국 배우 인터뷰 기사를 보면서 '사진 콘트라스트가 세니까 중후하고 날카로워 보이네. 나중에 중년 배우나 기업 CEO 인터뷰 때 이런 식으로 촬영해봐도 좋겠네'라고 생각하고 검색이 용이하도록 파일명을 바꾼다. 요즘 식으로 설명하자면 스스로 해시태그를 만들고 DB화한 것이다.

같은 인물 인터뷰 사진도 스튜디오에서 인공조명을 사용해 찍었을 때의 느낌과 그가 생활하는 실제 공간에 가서 자연광으로 찍을 때의 느낌이 다르고, 같은 생활 공간이라도 스트로보 조명을 세게 터뜨릴 때의 느낌이 다르다. 비주얼을 다루려면 일단 그 차이를 감지할 줄 알아야 한다. 잡지에 실리는 다양한 기사 유형—인물 인터뷰, 분석형 특집 기획, 공간 소개, 인물 큐레이션 기사, 상품 큐레이션 기사, 화보형 기사 등—마다 수백 가지 표현 방법이 존재한다. 그런 디테일한 차이가 독자에게 불러일으키는 반응이 무엇인지 이해하고, 최적의 활용처가 어떤 기획일지 상상

하고 데이터베이스화하는 작업을 거의 8~9년 차가 될 때까지 매달 꾸준히 했다. 그렇게 컴퓨터에 쌓인 이미지 데이터베이스가 2만 컷 이상이다. 적어도 2만 컷의 이미지를 내 나름의 생각 필터로 재정의해봤다는 뜻이다. 이 같은 훈련을 거듭하면 '이런 기획이라면 이런 비주얼이 좋겠군'이라고 판단하는 속도가 빨라진다. 설득 효과에 대한 나름의 가늠자도 생긴다.

많은 사람이 비주얼 센스를 비문자적인 무언가로 여기는 것 같다. 하지만 내 경우에는 비주얼 재료를 다룰 때도 문자 언어에서 출발하는 연상 활동이 중요했다. 이해를 돕기 위해 주니어 에디터 시절에 겪은 일을 이야기하려 한다. 주니어 에디터답게 잡다한 주제의 생활 정보 기사를 도맡아 하던 시절, 배당받은 기사 중 하나가 '20대 때부터 재테크에 관심을 둬야 한다'고 주장하는 1페이지짜리 기사였다. 그런데 당시 편집장님이 살아 있는 개미를 구해서 기사에 실릴 이미지 컷을 촬영하라는 미션을 내려주셨다. 왜 갑자기 개미냐고? 오른쪽의 연상 그물망을 보자.

20대 재테크라는 주제에서 연상할 수 있는 다양한 의미 경로 중 편집장님은 '소액 투자'가 좋겠다고 판단했고, 실제 개미를 시각적 상징물로 쓰자는 판단을 한 것이다. 당시는 스톡이미지가 지금처럼 보편화된 때가 아닌지라 필요한 사진은 모두 스스로 촬영해야 했다. 단 한 컷의 이미지 컷을 위해 온갖 인맥을 동원해

개미를 판매하는 생물원을 찾아내고, 투명 플라스틱 통에 담겨 택배로 배달된 개미 중에서 제일 잘생긴 개미를 캐스팅해서 카메라 렌즈 앞에 세웠던 기억이 있다. 잡지 에디터는 정말 별별 일을 다 하면서 의미를 만든다.

그때는 당혹스러웠고 지금은 웃으며 회고하는 경험담이지만, 여기에 매우 중요한 통찰 하나가 숨어 있다. 앞서 설명했듯 편집은 재료들 사이에 존재하는 미적·심리적·논리적 거리와 간격을 조정하는 일이다. 정보 사이의 간격이 좁으면 이해하기 쉬운 대신 지적·미적 흥미나 자극을 느끼긴 어렵다. 반대로 정보 사이의 간격이 넓으면 독자가 유추력을 발휘해야 하므로 신선한 느낌

을 줄 수 있지만, 소통에 어려움이 있을 수 있다.

비주얼 재료도 마찬가지다. 말하려는 메시지와 비주얼 요소 사이의 거리 감각이 중요하다. 개미투자자를 개미로 시각화한다면 두 정보 사이의 거리는 매우 좁다. 독자 입장에서는 메시지와 이미지가 동어반복되는 느낌이 들 것이고, 보는 즉시 메시지를 이해할 것이다. 프로젝트의 창작 목적이 쉽게 이해시키기라면 이 선택은 설득력이 있다. 반면 창작의 목적이 새로운 미적 자극이라면 이 선택은 설득력을 잃는다. 에디터에게 필요한 비주얼 감각은 탐미적인 센스가 아니다. 텍스트와 이미지 정보 사이의 거리와 간격이 자신의 기획 의도에 맞는지 감각할 줄 아는 가늠자가 있는가 없는가가 훨씬 중요하다.

그렇다면 정보 사이의 거리를 가늠하는 센서는 어떻게 훈련할 수 있을까? 텍스트와 이미지가 동시에 사용된 모든 종류의 창작물이 좋은 공부 재료가 될 수 있지만, 나는 특히 커버정키 웹사이트(coverjunkie.com)에서 해외 시사, 경제, 피처 잡지 표지를 보면서 거리 감각 연습을 했다. 예를 들어 《보스턴》 매거진 2014년 9월호의 표제는 "Don't Stress"다. 스트레스라는 주제를 시각화하기 위해 편집자와 아트디렉터는 연상 그물망을 펼쳤을 것이다. 다양한 연상어 중 '연필 잘근잘근 씹기'가 떠올랐을 것이고, 씹힌 연필만 보여줘도 독자가 '스트레스'라는 핵심 메시지를 이해

할 것이라 판단했을 것이다. 메시지와 비주얼 요소 사이의 거리
가 너무 좁지도, 너무 멀지도 않아 보편적이면서도 위트가 살짝
느껴진다.

《버라이어티》2023년 5월 표지는 여백이 가장 큰 비주얼 재
료다. 표제 문장을 보자. "No Words. What the writers strike means
for Hollywood" 미국 할리우드 작가 9,000여 명이 파업에 들어간
소식을 심도 있게 전하는 호였다. '작가 파업'이라는 주제어를 시

각화하기 위해 역시 편집자와 아트디렉터는 연상 그물망을 펼쳤을 것이다. 작가의 작업 도구인 연필을 재료로 사용했지만, 글씨를 쓰는 장면 대신 연필을 깎고 남은 흔적을 보여준다. 표제인 "No Words"와 결합해 메시지가 수면 아래 흐른다. '작가는 열심히 일할 준비를 했는데, 아무 단어도 쓰지 않았다'. 평소보다 표제 서체 크기를 확 줄여서 여백을 강조했다. 여백은 침묵을 시각화하고, 이야기하는 사람들의 침묵은 파업을 연상시킨다.

이렇듯 잘 만들어진 매거진 표지는 텍스트-메시지-이미지 사이의 거리 조율과 연상 그물망을 훈련하기에 무척 적절한 교본이다. 리서치를 하다가 이렇게 좋은 사례를 보면 꼭 질문하는 시간을 갖는다. '이 창작물이 매력적인 이유가 뭘까? 만약 텍스트가 달라지거나 비주얼 요소 중 무언가가 바뀐다면 어떤 효과가 유발될까?' 레퍼런스를 자기화하는 시간을 갖기 위해서다. 정보와 데이터를 지식 차원으로 끌어올리려면 스스로 소화하는 시간을 반드시 가져야 한다.

흔히 비주얼 감각은 타고나는 것으로 여겨지지만, 나는 꼭 그렇지만은 않다고 생각한다. 경우의 수에 대한 앎이 쌓일수록 센서가 정확해지는 거라 믿는다. 데이터베이스는 양이 많을수록 힘을 발휘한다. 감각도 지식처럼 집적된다. 디자인 역사와 그림책 역사에 커다란 발자국을 남긴 브루노 무나리의 조언처럼 양이 질을 만들고, 노력이 쌓여 감각이 된다.

구애 없이 자유로운 판타지아로 가득한 존재로 어린아이들이 성장하기를 바란다면 가능한 한 많은 데이터를 기억하게 하는 것이 첩경이다. 기억에 저장된 데이터가 많으면 많을수록 그만큼 많은 지식의 연관 짓기가 가능하고, 문제가 생기더라도 그 데이터를 토대로 훌륭한 해결책을 찾아낼 수 있다.
─브루노 무나리, 『판타지아』

Epilogue

책을 쓰는 동안 종종 자문했다. '이 책은 정체가 뭘까? 일에 대한 에세이집인가? 에디토리얼 씽킹 개념을 잡는 이론서인가? 에디팅과 현대미술의 공통점을 서술하는 인문서인가? 도대체 정체가 뭐지?' 끈기 있게 마지막 원고까지 읽어주신 독자를 당황시키는 고백일 수 있지만, 솔직히 지금도 서점 분류 체계의 어느 코너에 이 책이 꽂힐지 감이 오지 않는다. 이 사실에 나는 안도한다. 기존 언어로 쉽게 분류할 수 없다는 것, 모호하다는 것, 정체를 설명하기 어렵다는 것은 인식의 영토에서 이전까지 발견되지 않은 새로운 땅에 발을 디뎠다는 뜻일 수 있기 때문이다.

『에디토리얼 씽킹』은 순전히 개인적 동기로 집필했다. 에디터 근속 20주년을 맞아 스스로에게 주는 선물이라 생각하면서 책을 썼다. 해외여행이나 귀한 물건을 선물하는 것도 좋겠지만, 인생의 절반을 바친 일의 의미를 고유한 언어로 정리해 한 권의 책으로 남기는 것보다 더 큰 선물은 없겠다 싶었다. 그러느라 주말마다 작업실에서 자발적 감금을 하며 머리를 쥐어뜯었고, 심신에 쌓인 피로가 이만저만이 아니지만, 오랫동안 사랑했고 앞으로도 사랑할 에디터 업의 의미를 반추하고 해석하고 체계화해서 타인도 이해할 수 있는 무언가로 만들어보고 싶었다. 그것이 내가 업을 사랑하는 방식이었다.

문제는 '수영을 잘하는 것'과 '수영 영법을 남들이 이해할 수

있도록 글로 작성하는 것'은 전혀 다른 차원이라는 것. 20년 동안 몸으로 체득한 에디팅 방법론을 세세하게 단계별로 펼치고 분류하고 재인식해서 누구나 이해할 수 있게 설명하는 작업은 정말이지 쉽지 않았다. 게다가 깜찍한 야심도 있었다. 장르, 산업, 시대를 불문하고 채집한 시각 자료, 논문, 밈, 참고도서를 종횡으로 오가면서 맥락을 만들고 이야기 타래를 풀어가려고 했다. 잡지적 인간 특유의 산만함과 잡다함이 만들어내는 말랑하고 신선한 자극을 선물하고 싶었다. 이런 동기가 생긴 데에는 다소 울적한 배경이 있다.

세상에는 진입 장벽이 높은 직업과 그렇지 않은 직업이 있다. 일을 하기 위한 자격을 얻기 위해 시험이나 검증 과정을 통과하는 직종과 달리 잡지 에디터, 콘텐츠 에디터는 사실상 누구나 될 수 있다. 예전에는 미디어사 공채 시험을 통과하거나 경력직으로 입사해 편집부에 소속되면 에디터라고 불렸는데, 세상 모든 것이 미디어가 되는 요즘에는 딱히 그런 경계가 없다. 독립 매거진을 만들거나, SNS 계정을 운영하거나, 프리랜서로 기고하면서 스스로 "저는 에디터입니다"라고 소개하면 그는 에디터다. 그런데 문제는 에디터가 아닌 사람들도 누구든 자기만의 미디어(SNS)에 글을 쓰고, 사진을 편집해 올리고, 톤 앤 매너를 관리하면서 콘텐츠를 발행한다는 것. 종종 후배들이 불안에 떨며 묻는다.

"선배, 에디터라는 직업은 너무 전문성이 없는 것 같아요. 우

리는 정확히 뭐 하는 사람일까요?"

어느 대기업 인하우스 콘텐츠 팀에 소속된 후배는 타 부서에서 자기를 블로거로 안다며 슬프게 웃었고, 한 플랫폼 기업에서는 에디터 업무를 대리급 정도에서 처리할 수 있는 만만한 일로 본다는 이야기도 전해 들은 적이 있다. 이런 에피소드들이 쌓여 내 안에서 커다란 질문이 되었다.

에디터는 전문가일까?
에디터의 전문성은 어떻게 정의할까?
전문가로서 에디터는 어떤 가치를 만들어낼까?

위 질문에 답하려 애쓰다보니 이 책이 나왔다. 요리에 빗대어 생각하면 복잡할 것도 없다. 대부분의 사람이 요리를 한다. 그렇다고 셰프의 전문성이 사라지는 건 아니다. 그렇다면 요리를 꽤 잘하는 일반인과 전문 셰프의 차이가 무엇일까? 다양한 상대의 요청에 맞춰 솔루션을 제공할 수 있는지 여부가 가장 중요한 관건 아닐까? 우리 집에서 가족이 먹을 음식을 잘하는 것과 비즈니스 현장에서 다양한 고객을 상대하며 필요에 맞게 음식을 잘하는 것은 완전히 다른 능력이다. 에디팅도 누구나 할 수 있다. 그렇다고 누구나 에디팅 기술을 활용해 상대에게 필요한 가치를 만들어낼 수 있는 건 아니다. 솔루션을 내려면 먼저 자기 나름의

관점으로 상황을 재정의해 인식의 프레임을 만들고, 그에 호응하는 내용으로 상대의 공감과 동의를 얻어낼 수 있어야 한다.

나는 에디터가 원고 편집이나 윤문하는 사람, 혹은 마케팅 머터리얼 제작 말단의 업무를 대행하는 사람이라고 생각하지 않는다. '의미를 가시화하는 전문가', '문자 언어로 인식의 틀을 제공하는 전문가'라고 생각한다. 앞으로는 생산이나 제작이 아니라 의미와 해석으로 싸우는 시대가 될 것이라고 한다. 엇비슷한 상품과 서비스가 넘쳐날 뿐 아니라 필요한 것 자체가 별로 없기 때문이다. 프로덕트 싸움이 아니라 인식 싸움, 의미 부여 싸움으로 판이 바뀌면 이미 존재하는 재료를 새로운 관점으로 관찰하고, 의미를 발견해서, 설득력 있는 산출물로 제작할 수 있는 인재가 아마도 점점 더 귀해질 것이다. 에디터에 대한 인식이 중구난방인 현실에서 이 책이 에디터가 무엇을 하는 사람인지 설명하는 데에 조금이라도 기여했으면 좋겠다.

글을 쓰는 동안 에디터의 레이더가 언제나 바깥을 향해 있다는 사실을 새삼스레 깨달았다. 에디터는 요즘 사람들이 열광하는 대상이 무엇인지, 어디에서 재미를 느끼는지, 유의미한 성과를 내는 이들에겐 어떤 비밀이 있는지, 새로 뜨는 맛집 목록부터 노동요 플레이리스트까지 삶의 구석구석에서 의미 있는 무언가를 찾아내려 안달하고 묻고 취재하고 듣고 다닌다. 그렇게 '밖'

에서 열심히 재료를 수집한 후, 문을 닫고 자기 '안'으로 들어가 다듬고 깎고 더하고 삭이는 시간을 갖는다. 의미화를 마치면 시선은 다시 '밖'을 향한다. 자신이 찾아낸 의미와 내용을 감상할 상대방 입장에서 씹기 편하게, 먹기 좋게, 소화하기 좋게 하려고 온갖 기술을 동원해 성심성의껏 정보를 플레이팅한다. 마케터가 '팔리든 말든 나는 상관없어'라고 절대 말할 수 없는 것처럼 에디터는 '당신이 의미 있다고 보든 말든 나는 상관없어'라고 절대 말하지 못한다. 에디터는 어떻게든 관여하고 설득한다. 끝끝내 소통에 대한 믿음을 버리지 못하기 때문이다. 이 지점에서 나는 에디터 업의 아름다움을 느낀다.

"에디터 최혜진입니다"라고 자기소개를 한 지난 20년 동안, 에디터 일은 소심하고 파리했던 나의 자아를 부드럽게 떠밀면서 먼 바깥으로, 조금 더 먼 바깥으로 나아가게 했다. 작은 골방에서 자기연민에 빠져 있는 대신 세상을 두루 살피며 다양한 삶의 방식을 배우게 했다. 의미 없다고 느꼈던 재료나 나쁘게만 보였던 사건에서 좋은 메시지를 발견하는 법을 알게 했다. 아직 발견하지 못한 의미가 얼마든지 많다고 생각하게 했다. 더 나은 이야기를 상상하게 했다. 그렇게 내 삶의 의미를 스스로 써내려가는 자리에 설 수 있게 해주었다. 이 책은 나에게 오직 좋은 것만 주었던 내 일에 보내는 감사 편지다.

인용한 책

니콜라 부리요 지음, 정연심·손부경 옮김, 『포스트프로덕션』(그레파이트온핑크)

테드 창 지음, 김상훈 옮김, 『숨』(엘리)

브루노 무나리 지음, 노성두 옮김, 『판타지아』(두성)

에릭 호퍼 지음, 방대수 옮김, 『길 위의 철학자』(이다미디어)

에릭 와이너 지음, 김하현 옮김, 『소크라테스 익스프레스』(어크로스)

더글러스 호프스태터, 에마뉘엘 상데 지음, 김태훈 옮김, 『사고의 본질』(arte)

제임스 웹 영 지음, 이지연 옮김, 『아이디어 생산법』(윌북)

제롬 케이건 지음, 김성훈 옮김, 『무엇이 인간을 만드는가』(책세상)

오스틴 클레온 지음, 노진희 옮김, 『훔쳐라, 아티스트처럼』(중앙북스)

정희진 지음, 『정희진처럼 읽기』(교양인)

김정운 지음, 『에디톨로지』(21세기북스)

폴 서루 지음, 이용현 옮김, 『여행자의 책』(책읽는수요일)

이오덕 지음, 『글쓰기, 이 좋은 공부』(양철북)

페터 비에리 지음, 문항심 옮김, 『삶의 격』(은행나무)

매슈 커츠 지음, 박수철 옮김, 『맥락 지능』(현암사)

Editorial
Thinking

에디토리얼 씽킹

2023년 12월 22일 초판1쇄 발행
2024년 10월 30일 초판20쇄 발행

지은이	최혜진
펴낸이	김보희
펴낸곳	터틀넥프레스
등록	제2023-000022호(2023년 2월 9일)
주소	서울시 영등포구 도영로2-5 101-204

홈페이지	www.turtleneckpress.com
전자우편	hello@turtleneckpress.com
인스타그램	@turtleneck_press

디자인	스튜디오 알트
교정도움	남현솔
진행도움	고은
제작	제이오
물류	우진물류